U0146745

阿桂作品

超级冷漫画13

疯了！桂宝

如意卷

阿桂 著

中国友谊出版公司

爆笑疯桂宝之第13季

图书在版编目（ＣＩＰ）数据

疯了！桂宝. 13，如意卷 / 阿桂著.—北京：中
国友谊出版公司，2018.4
ISBN 978-7-5057-4367-0

Ⅰ.①疯… Ⅱ.①阿… Ⅲ.①漫画—作品集—中国—
现代 Ⅳ.①J228.2

中国版本图书馆CIP数据核字（2018）第082476号

书名	疯了！桂宝. 13，如意卷
作者	阿 桂
出版	中国友谊出版公司
发行	中国友谊出版公司
经销	新华书店
印刷	三河市嘉科万达彩色印刷有限公司
规格	787×1092毫米　16开
	14印张　50千字
版次	2018年6月第1版
印次	2018年6月第1次印刷
书号	ISBN 978-7-5057-4367-0
定价	45.00元
地址	北京市朝阳区西坝河南里17号楼
邮编	100028
电话	（010）64668676

如发现图书质量问题，可联系调换。质量投诉电话：010-82069336

目录
CONTENTS

爆 笑 疯 桂 宝 之 第 13 季

疯了！桂宝
目录
CONTENTS

演员表
YANYUANBIAO

疯了!桂宝

阿桂哥自从来到地球以后，就开始没完没了地奇思妙想，想着想着还不过瘾，便开始了长期的非常有使命感的涂涂画画，从小时候家里的白墙，一直画到了今天的电脑屏幕，可谓是坚持不懈、矢志不渝。画着画着，观众从父母增加到邻居，到同学，进而到今天数以千万计的读者，这时，阿桂哥才忽然发现，他好像疯得有点大发了。不过，他的奇思妙想实在很难控制，唯一能让他正常的方式，就是让手里画的小人儿去使劲疯，于是《疯了!桂宝》便隆重地加入到了阿桂哥的涂涂画画大军中。

欢迎光临阿桂哥的奇思妙想异世界

吉吉姐

桂宝的超级机器人大管家，豪爽、爱清洁，拥有超强清洁炮！

小臭贝

陪伴着孤独天才桂宝的可爱小狗，是一条标准的有了吃的就不再烦心任何事的超级乐观狗。当然它也不知道什么叫乐观，反正是吃嘛嘛香，身体倍儿棒。

冷面女笑匠，性格古怪，忽冷忽热，让阿芹最汗的就是，一直猜不透她！

阿玉

阿芹

基本属于一个正常人，是桂宝的好朋友，常常被桂宝冷到崩溃，已经逐渐开始不正常了。

桂皮大表哥

体育学院研究生，拥有奥运选手级别的超强体能，最喜欢的是健身！又二又热血的单身男青年！

任何时代，任何人都可以成为与众不同的天才，而桂宝就是其中最疯、最冷的一个。

桂宝

胖狗狗

友情客串的专业动画演员，是桂宝的师哥，目前在动画片界发展。

害怕咚

完全没有安全感的人，对任何事物都会产生畏惧心理的小可怜。

是世界上唯一一条有思想的狗，思想深刻，忧郁的眼神就像个哲人，可是有才华的人往往都有些丑。丑狗狗也没能脱俗，狗如其名，丑得可以。

拖拉基

神秘强大的外星人，目标是征服地球！

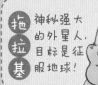

表情仔

能够用表情回答一切问题的超强表情专家。

丑狗狗

欢迎光临阿桂哥的奇思妙想异世界

CRAZY.KWAI.BOO

桂宝秘果武侠传之
榴梿王奇案PART1

嗯，从温度上来看，榴梿王是今晨丑时被害的！

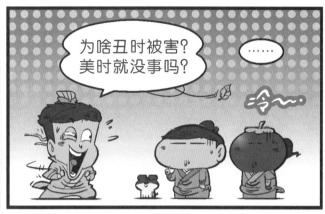

为啥丑时被害？美时就没事吗？

……

冷～～

芹，冷笑话你还得练啊！

你看大家都不知道怎么笑了！

哦！

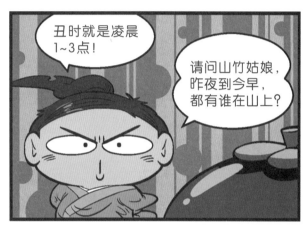

丑时就是凌晨1~3点！

请问山竹姑娘，昨夜到今早，都有谁在山上？

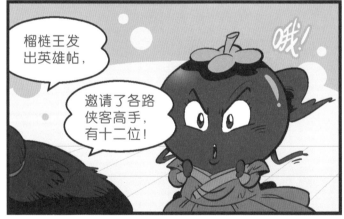

榴梿王发出英雄帖，

邀请了各路侠客高手，有十二位！

哦！

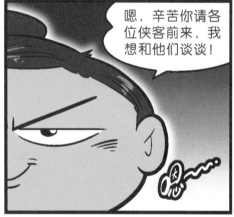

嗯，辛苦你请各位侠客前来，我想和他们谈谈！

嗯～～

不用叫了！

哞

我们来了！

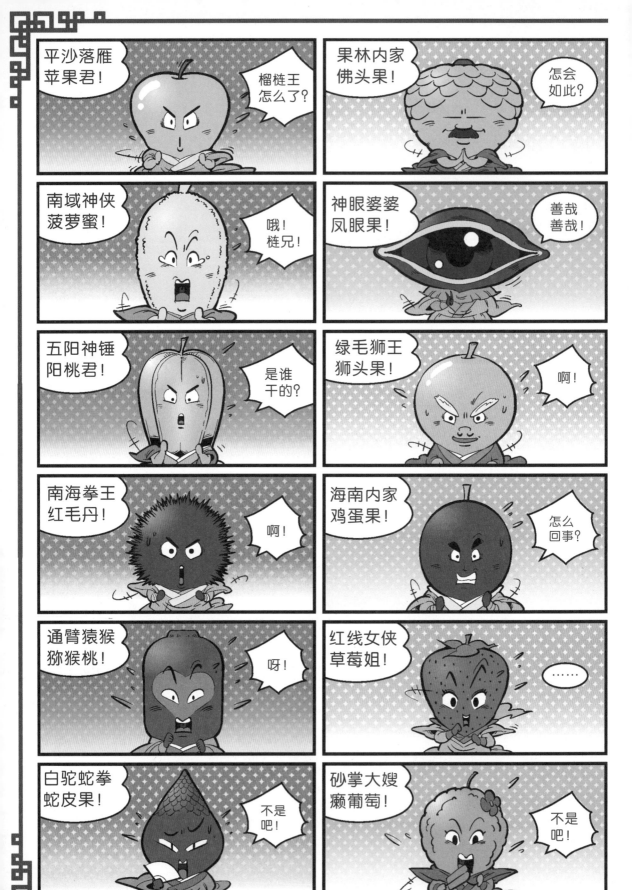

感谢各位大侠前来！

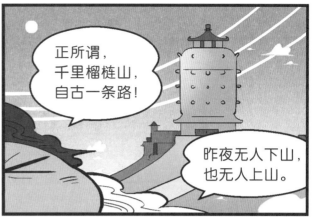

正所谓，千里榴梿山，自古一条路！

昨夜无人下山，也无人上山。

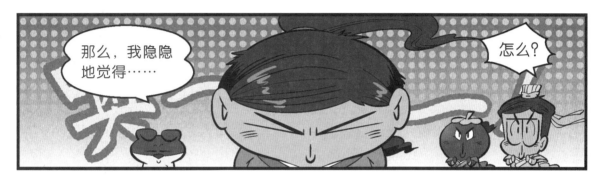

那么，我隐隐地觉得……

怎么？

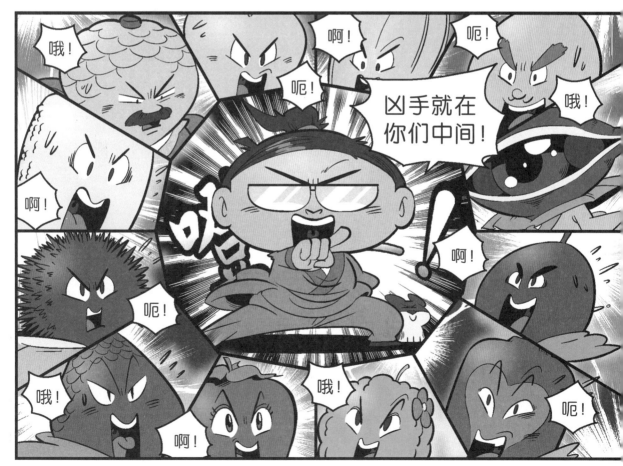

哦！

啊！

呃！

呃！

哦！

啊！

凶手就在你们中间！

呃！

啊！

哦！

哦！

啊！

哦！

呃！

大家有何发现，都与我说说！嗯

我有话说！

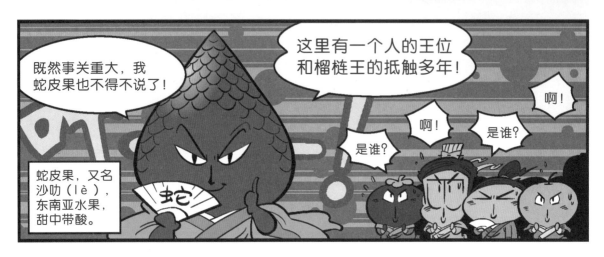

既然事关重大，我蛇皮果也不得不说了！

这里有一个人的王位和榴梿王的抵触多年！

蛇皮果，又名沙叻（lè），东南亚水果，甜中带酸。

是谁？ 啊！ 啊！ 是谁？

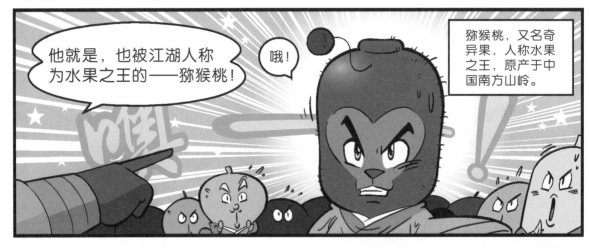

他就是，也被江湖人称为水果之王的——猕猴桃！

哦！

猕猴桃，又名奇异果，人称水果之王，原产于中国南方山岭。

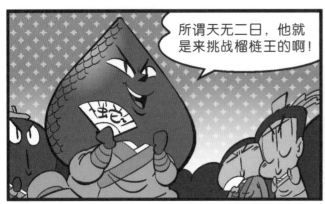

所谓天无二日，他就是来挑战榴梿王的啊！

我觉得他嫌疑最大！

我和榴梿王王位相抵不假，但也不会私下动武！

嘿！

蛇皮果！你如此污蔑我，是想挑战吗？

是又怎样！我早就看你不顺眼了！

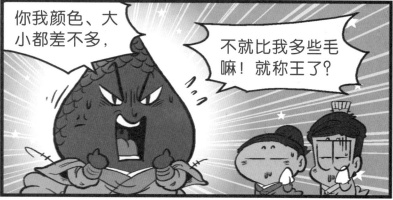

你我颜色、大小都差不多，

不就比我多些毛嘛！就称王了？

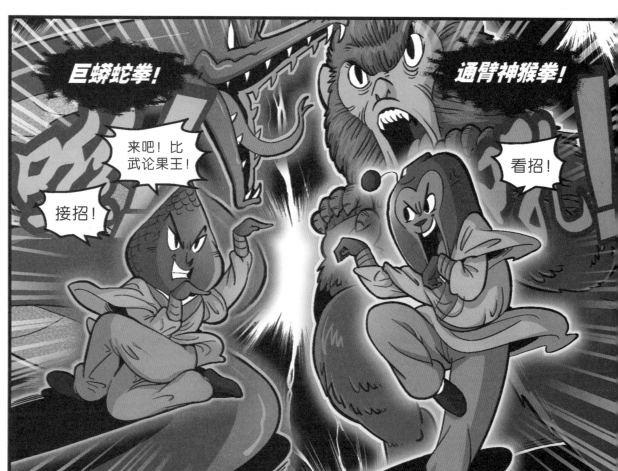

巨蟒蛇拳！

通臂神猴拳！

来吧！比武论果王！

接招！

看招！

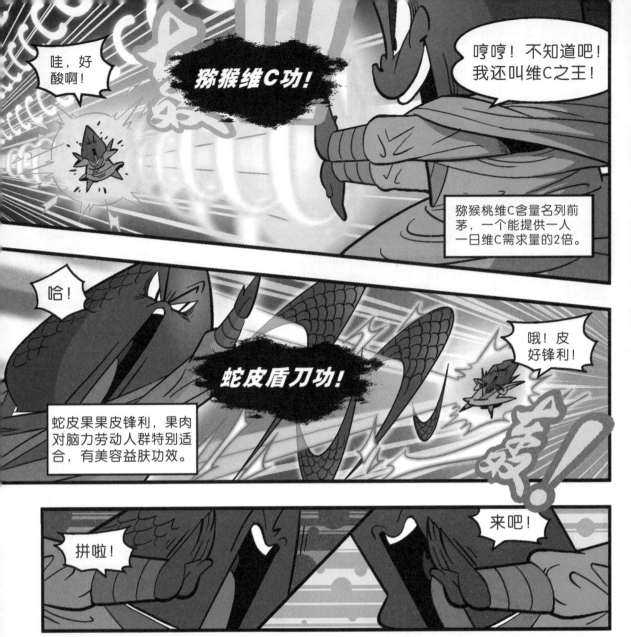
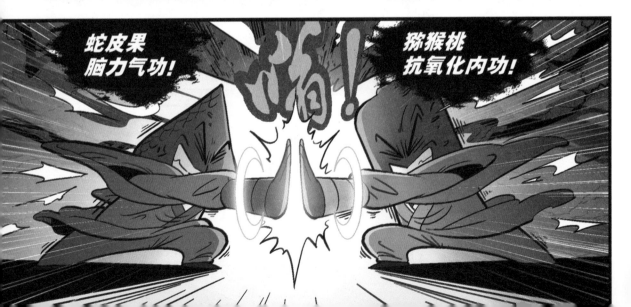

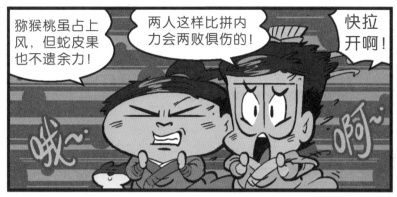

狝猴桃虽占上风，但蛇皮果也不遗余力！

两人这样比拼内力会两败俱伤的！

快拉开啊！

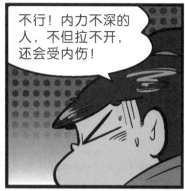

不行！内力不深的人，不但拉不开，还会受内伤！

两位大侠且息雷霆之怒！

是果林派的佛头果大师出手化解了！

以和为贵！

多亏大师！多谢多谢！

佛头果，学名番荔枝，香甜微酸，口味甚佳，热带名果。

大家少安毋躁！

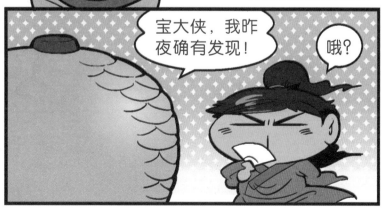

宝大侠，我昨夜确有发现！

哦？

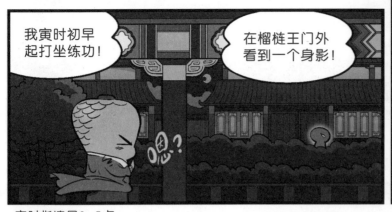

我寅时初早起打坐练功！

在榴梿王门外看到一个身影！

此身影是绿色的！

寅时指凌晨3~5点。

绿色？！

是的！老夫亲眼所见！

大师你不也是绿色的吗？

嗯，要比我的绿嫩得多！

嗯，大师的绿确实有点老呢。

应该用些护肤品了！我给您推荐几款面膜吧！

嗯，能不说我吗……

那就是嫩绿色！

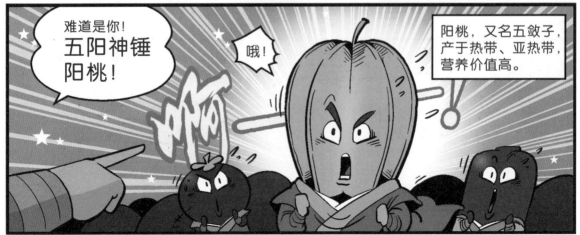

难道是你！五阳神锤阳桃！

哦！

阳桃，又名五敛子，产于热带、亚热带，营养价值高。

为什么说是我？

我们这儿还有一个嫩绿色的！

而且也是一个称王的人呢！

是谁？

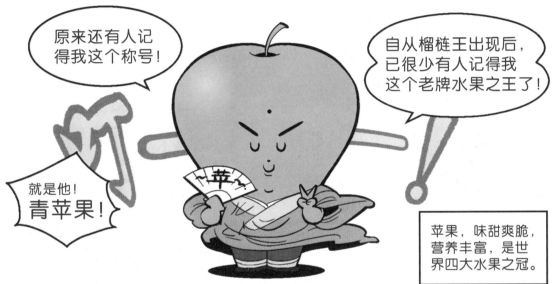

原来还有人记得我这个称号！

自从榴梿王出现后，已很少有人记得我这个老牌水果之王了！

就是他！青苹果！

苹果，味甜爽脆，营养丰富，是世界四大水果之冠。

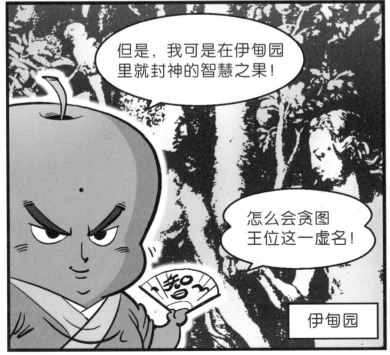

但是，我可是在伊甸园里就封神的智慧之果！

怎么会贪图王位这一虚名！

伊甸园

哼哼，不为王位！但你会为了一个女孩啊！

我昨夜练功，听见你和一个女孩在争吵！

你还说那个女孩是水果王后！

哼哼！大家都知道水果王后是谁吧？

那就是山竹！

哦！

山竹又名山竹子，原产于东南亚，与榴梿齐名，号称"果中王后"。

苹果定是追求榴梿的师妹山竹不成，

才起的杀心！

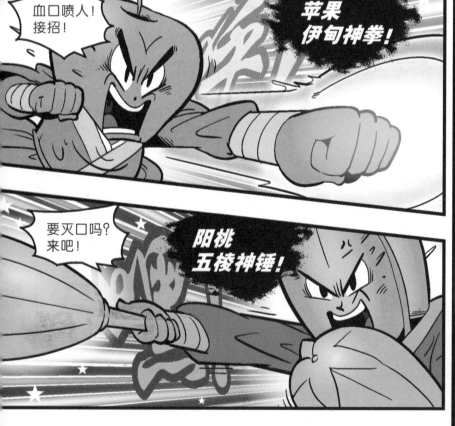

血口喷人！接招！

苹果伊甸神拳！

要灭口吗？来吧！

阳桃五棱神锤！

够啦！你们住手！

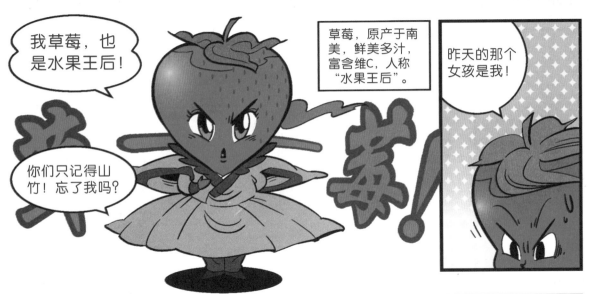

我草莓，也是水果王后！

你们只记得山竹！忘了我吗？

草莓，原产于南美，鲜美多汁，富含维C，人称"水果王后"。

昨天的那个女孩是我！

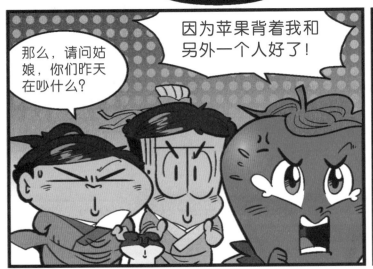

那么，请问姑娘，你们昨天在吵什么？

因为苹果背着我和另外一个人好了！

哦！

你！

不是啦！误会呀！

我没误会！那女孩叫乔布斯！

噗！

疯啦！我都说了多少次了！

喜欢乔布斯的那个是苹果手机，不是我啊！

咦，耳朵好热！

老布啊！来帮我修修手机！

其实，称王的还有一个人。

那就是果汁之王！鸡蛋果！

鸡蛋果，原产于安的列斯群岛，主要有紫果和黄果两大类，人称"果汁之王"。

哦！

我只是果汁之王，和水果没关系！

我是长年专注于果汁的领导者呀！

还领导者！你少装蒜！

接招！

谁？

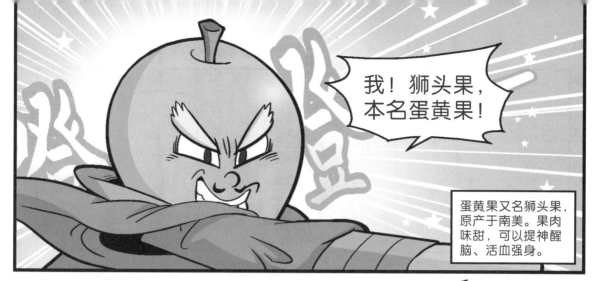

我！狮头果，本名蛋黄果！

蛋黄果又名狮头果，原产于南美。果肉味甜，可以提神醒脑、活血强身。

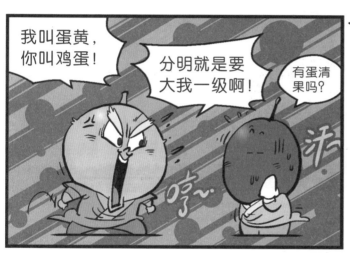

我叫蛋黄，你叫鸡蛋！

分明就是要大我一级啊！

有蛋清果吗？

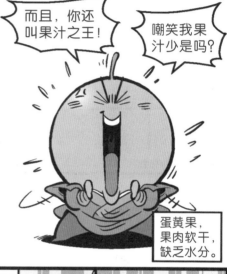

而且，你还叫果汁之王！

嘲笑我果汁少是吗？

蛋黄果，果肉软干，缺乏水分。

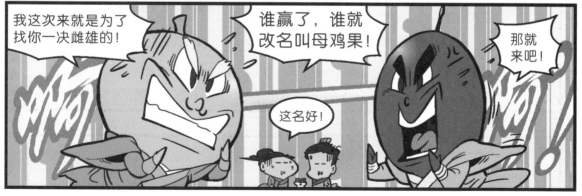

我这次来就是为了找你一决雌雄的！

谁赢了，谁就改名叫母鸡果！

那就来吧！

这名好！

疯了！

到底谁才是凶手？！

欲知后情！请看下集！

黄桃大侠前情请见第5季《花山论剑》

CRAZY.KWAI.BOO

桂宝秘果武侠传之
榴梿王奇案PART2

嘿！

嘿！

嘿！

嘿！

二位停手，我有话说！

嗯！

嗯！

看这一身汗！

稍等啊！

拿什么呢？

哈！不愧是果汁之王啊！

宝大侠，不要闹啦！有话就说啊！

为什么不吸我？

疯了！

吸管！

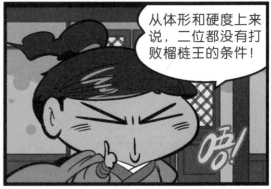

从体形和硬度上来说，二位都没有打败榴梿王的条件！

嗯！

你们一干一湿，各有千秋！身为大侠不应计较虚名啦！

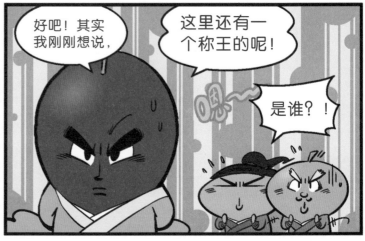

好吧！其实我刚刚想说，

这里还有一个称王的呢！

是谁？！

嗯~

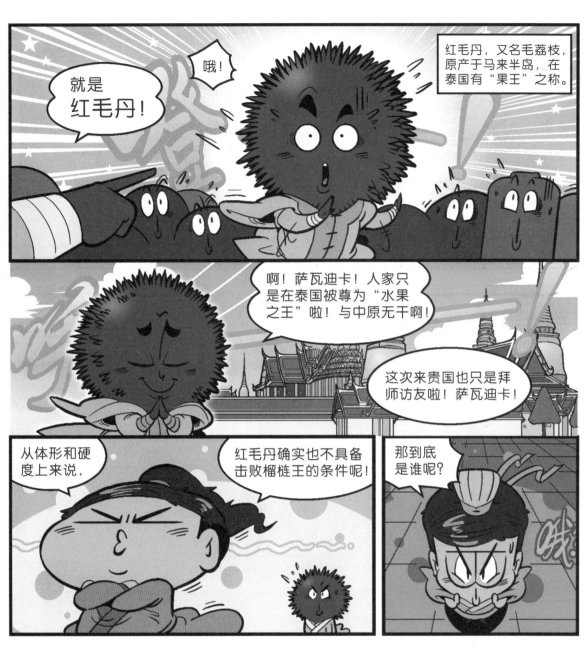

就是红毛丹！

哦！

红毛丹，又名毛荔枝，原产于马来半岛，在泰国有"果王"之称。

啊！萨瓦迪卡！人家只是在泰国被尊为"水果之王"啦！与中原无干啊！

这次来贵国也只是拜师访友啦！萨瓦迪卡！

从体形和硬度上来说，

红毛丹确实也不具备击败榴梿王的条件呢！

那到底是谁呢？

各位！

我看到地上有一样东西。

什么？

哪位在说话？

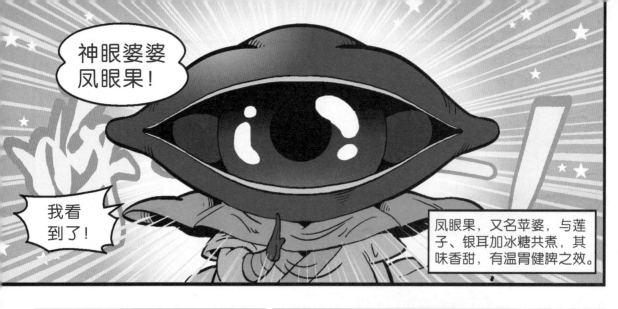

神眼婆婆
凤眼果!

我看到了!

凤眼果,又名苹婆,与莲子、银耳加冰糖共煮,其味香甜,有温胃健脾之效。

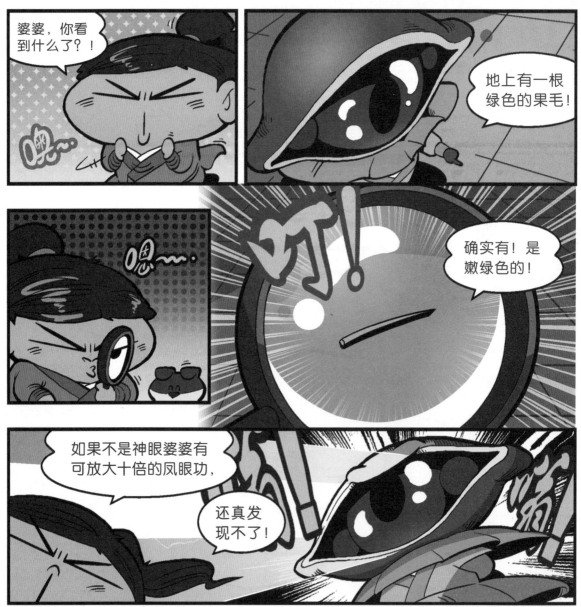

婆婆,你看到什么了?!

嗯……

地上有一根绿色的果毛!

确实有!是嫩绿色的!

如果不是神眼婆婆有可放大十倍的凤眼功,

还真发现不了!

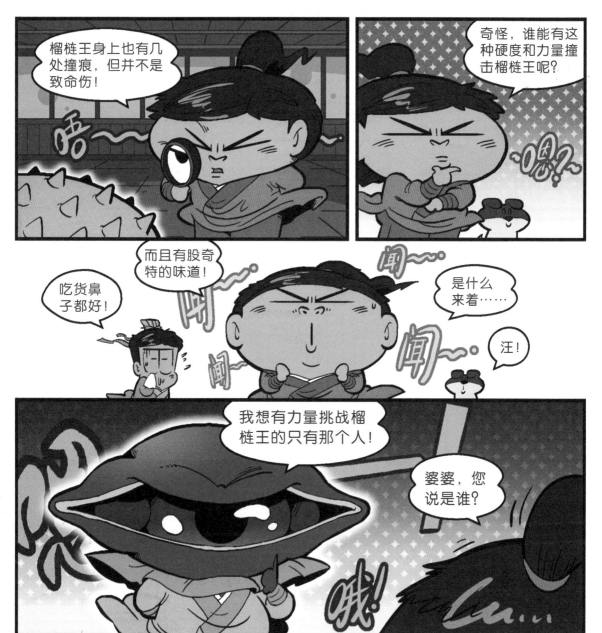

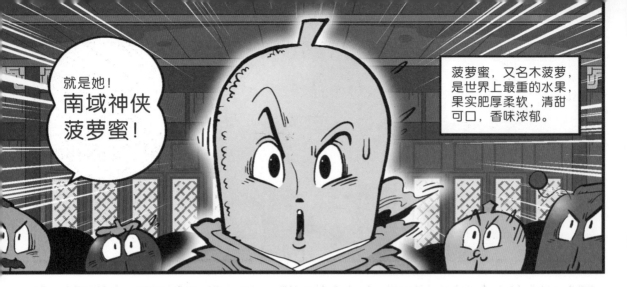

就是她！
南域神侠
菠萝蜜！

菠萝蜜，又名木菠萝，是世界上最重的水果，果实肥厚柔软，清甜可口，香味浓郁。

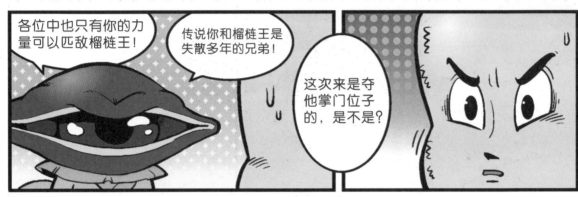

各位中也只有你的力量可以匹敌榴梿王！

传说你和榴梿王是失散多年的兄弟！

这次来是夺他掌门位子的，是不是？

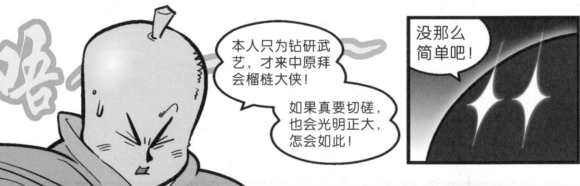

本人只为钻研武艺，才来中原拜会榴梿大侠！

如果真要切磋，也会光明正大，怎会如此！

没那么简单吧！

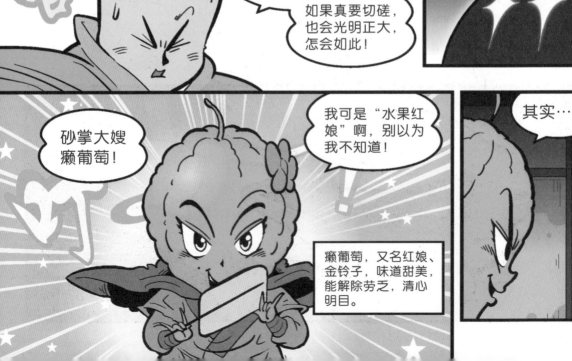

砂掌大嫂癞葡萄！

我可是"水果红娘"啊，别以为我不知道！

其实……

癞葡萄，又名红娘、金铃子，味道甜美，能解除劳乏，清心明目。

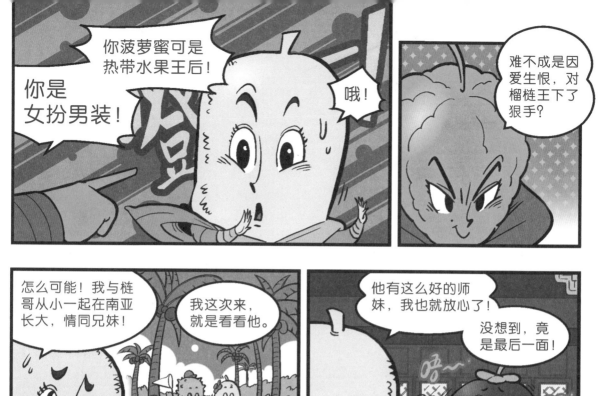

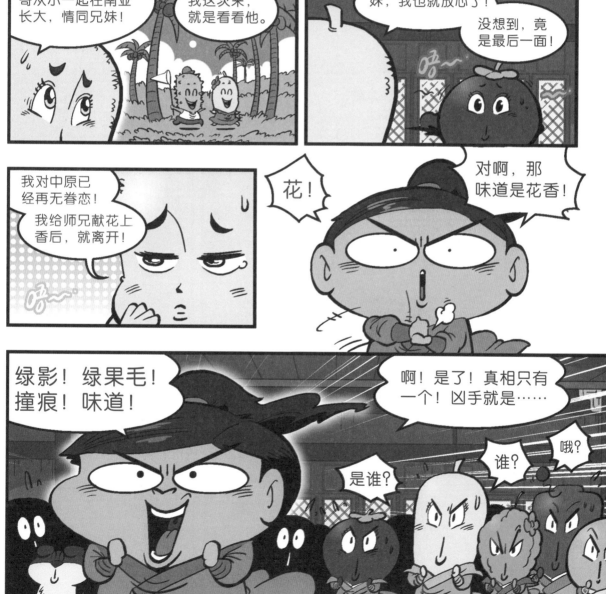

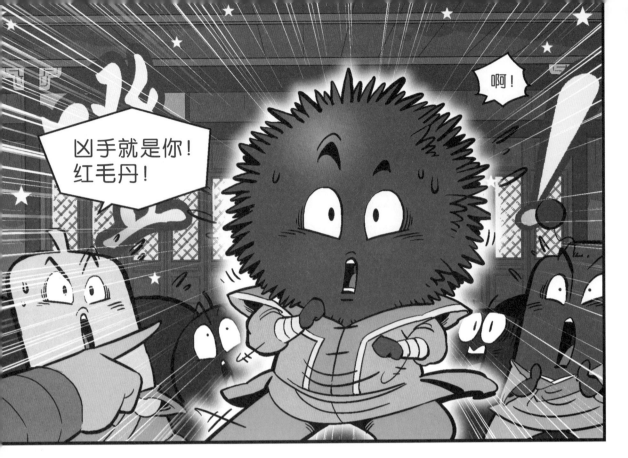

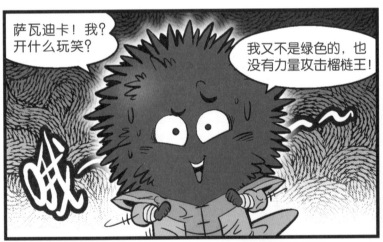

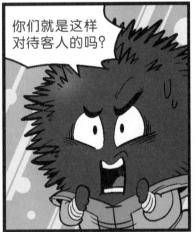

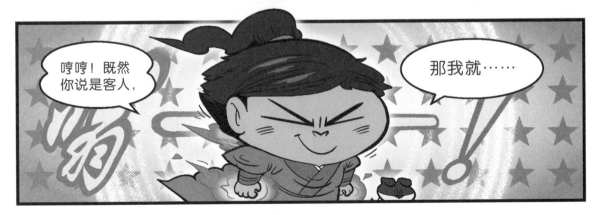

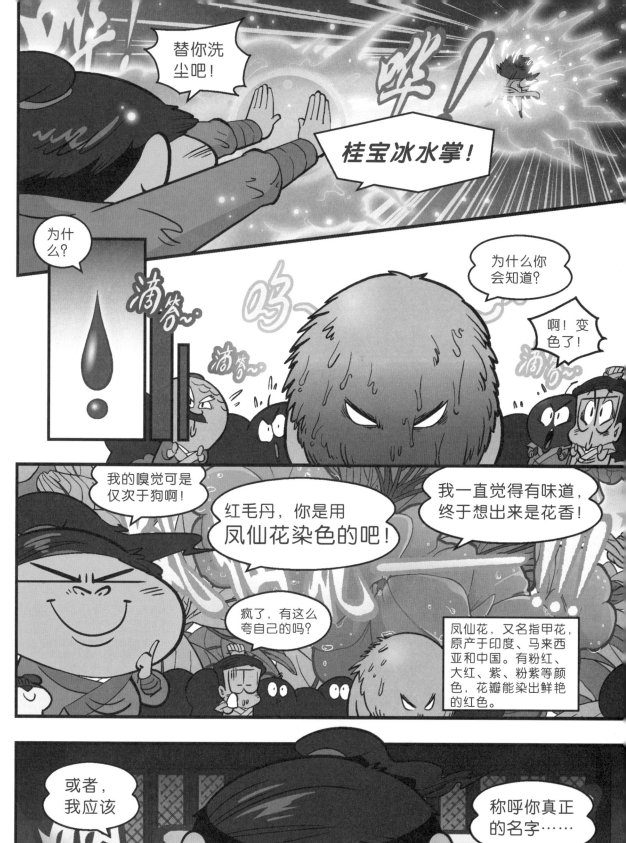

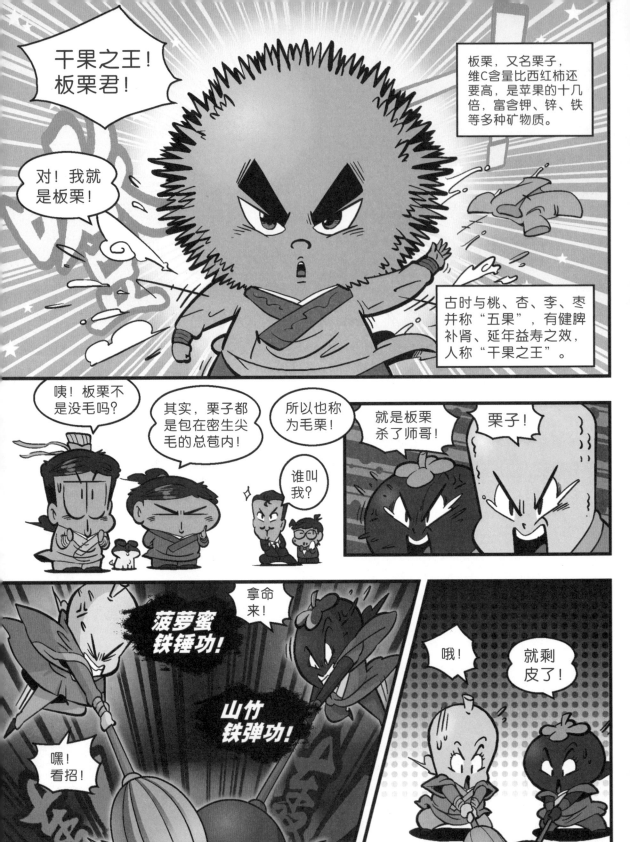

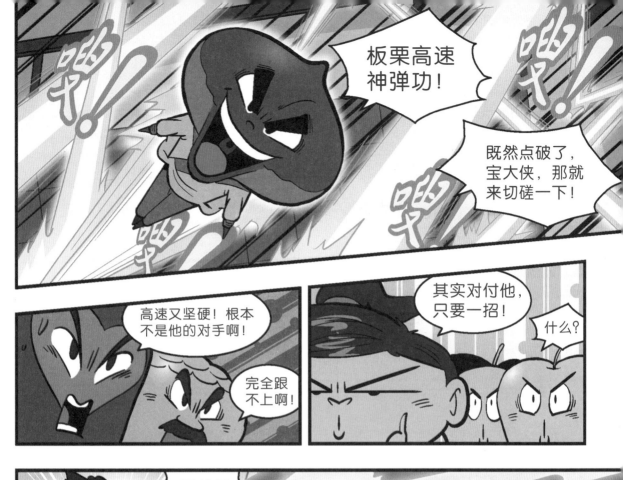

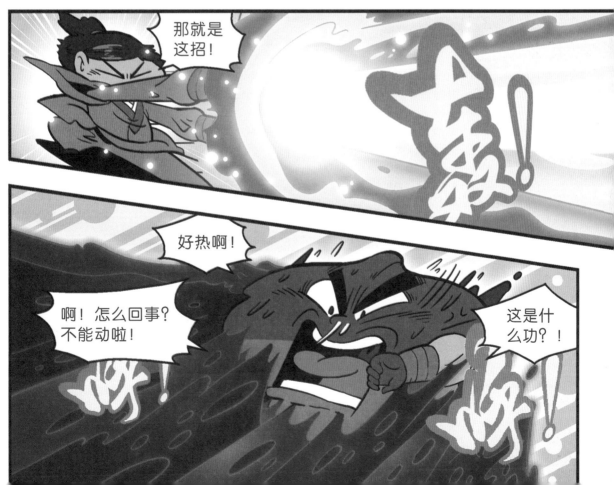

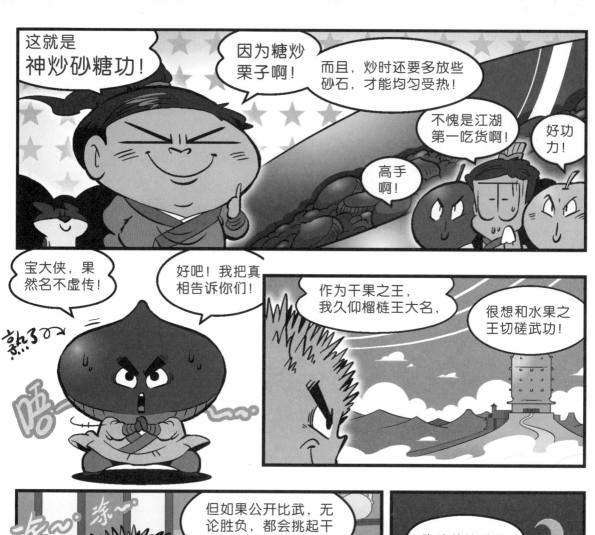

这就是神炒砂糖功！

因为糖炒栗子啊！

而且，炒时还要多放些砂石，才能均匀受热！

不愧是江湖第一吃货啊！

好功力！

高手啊！

宝大侠，果然名不虚传！

好吧！我把真相告诉你们！

熟了

悟——

作为干果之王，我久仰榴梿王大名，

很想和水果之王切磋武功！

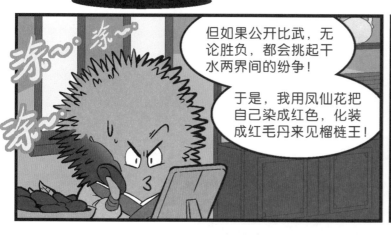

涂~

涂~

但如果公开比武，无论胜负，都会挑起干水两界间的纷争！

于是，我用凤仙花把自己染成红色，化装成红毛丹来见榴梿王！

昨晚的比武是秘密进行的！

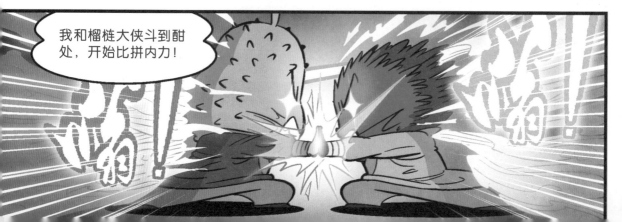

我和榴梿大侠斗到酣处，开始比拼内力！

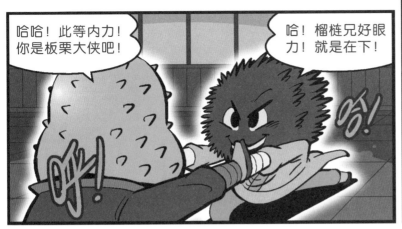

哈哈！此等内力！你是板栗大侠吧！

哈！榴梿兄好眼力！就是在下！

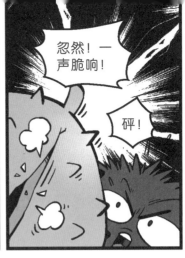

忽然！一声脆响！

砰！

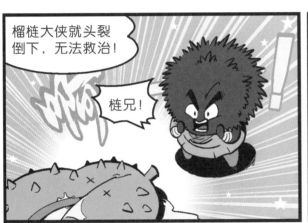

榴梿大侠就头裂倒下，无法救治！

梿兄！

桋兄是我敬重的侠客，所以我不能让人知道，

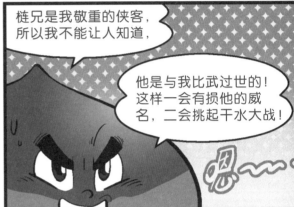

他是与我比武过世的！这样一会有损他的威名，二会挑起干水大战！

只是希望大家能够保守这个秘密！

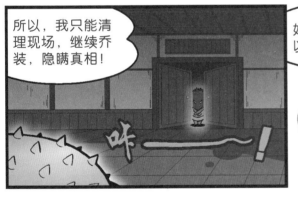

所以，我只能清理现场，继续乔装，隐瞒真相！

好！就请你们杀了我，以敬大侠在天之灵吧！

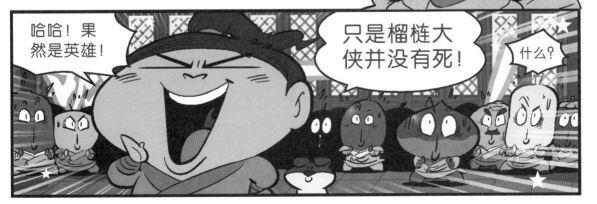

哈哈！果然是英雄！

只是榴梿大侠并没有死！

什么？

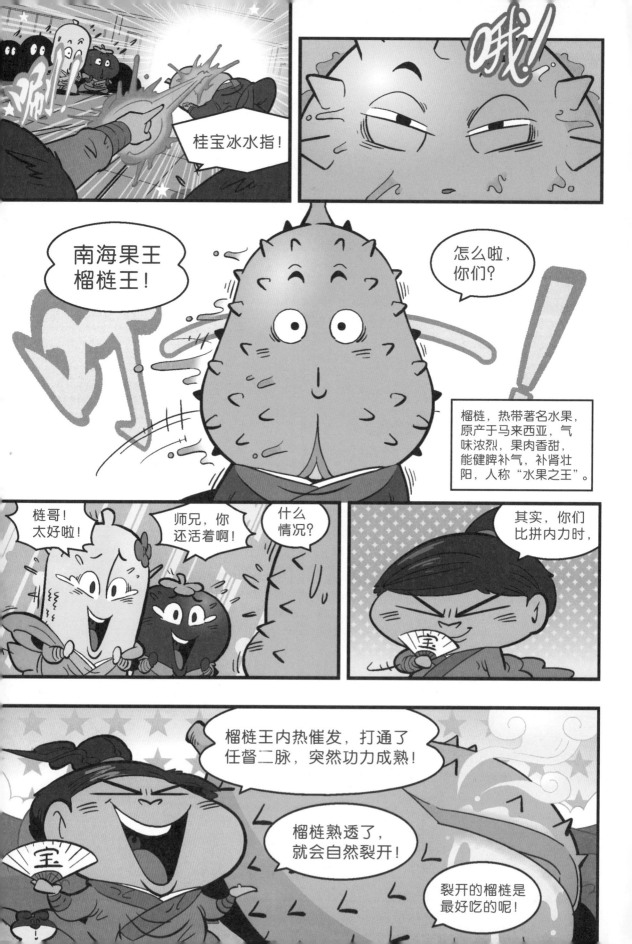

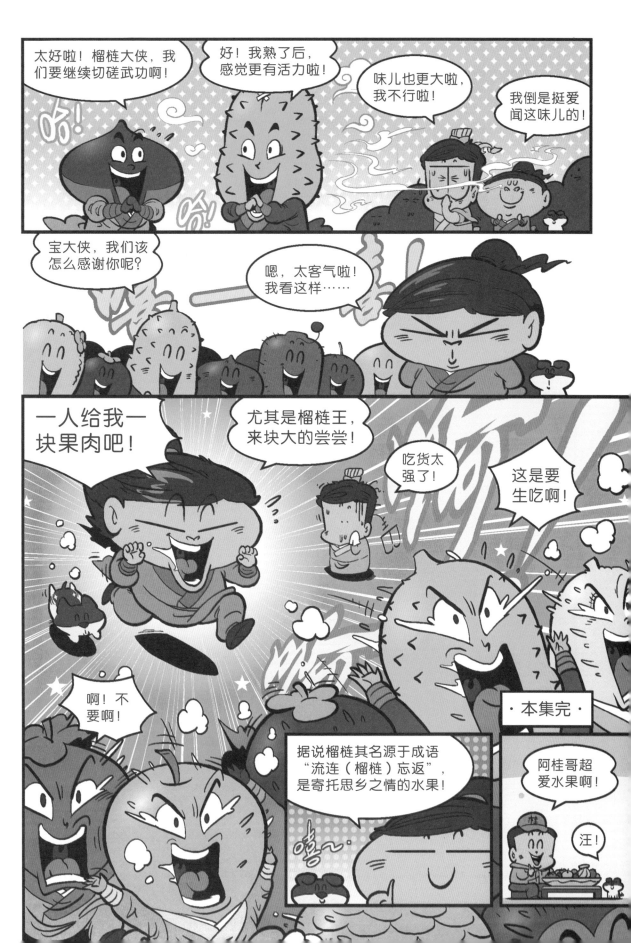

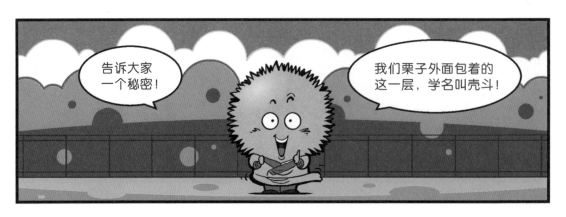

告诉大家一个秘密！

我们栗子外面包着的这一层，学名叫壳斗！

嘻嘻，

所以我平时就可以这样！

哇！栗子兄，你这个……

什么？

你这个面膜在哪里买的啊？

哦……

我们也要！

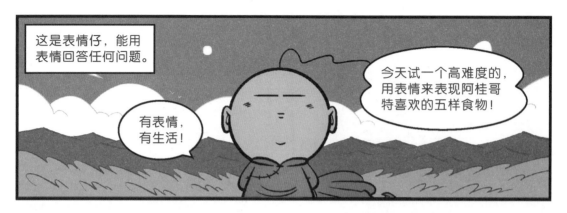

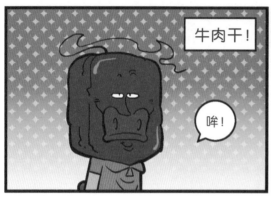

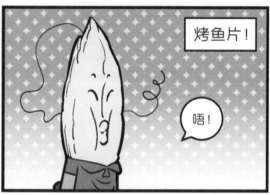

CRAZY.KWAI.BOO

宝发明之变帅香水

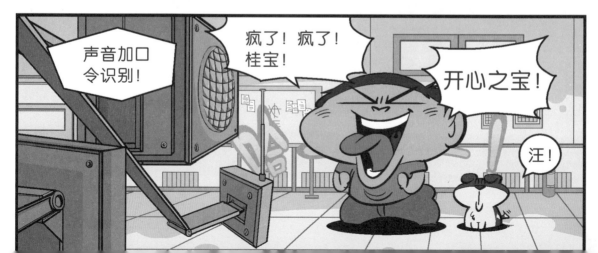

身份确定！
欢迎进入
宝实验室！

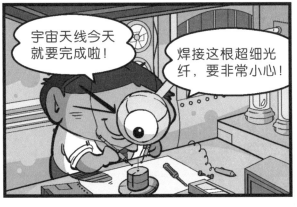

宇宙天线今天
就要完成啦！

焊接这根超细光
纤，要非常小心！

深呼吸，淡定，我
会很细致的……

宝啊！
帮帮
我啊！

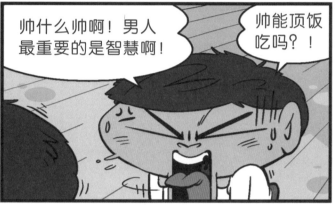

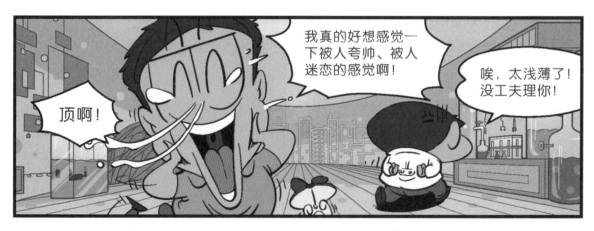

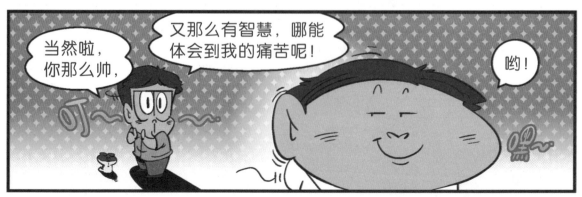

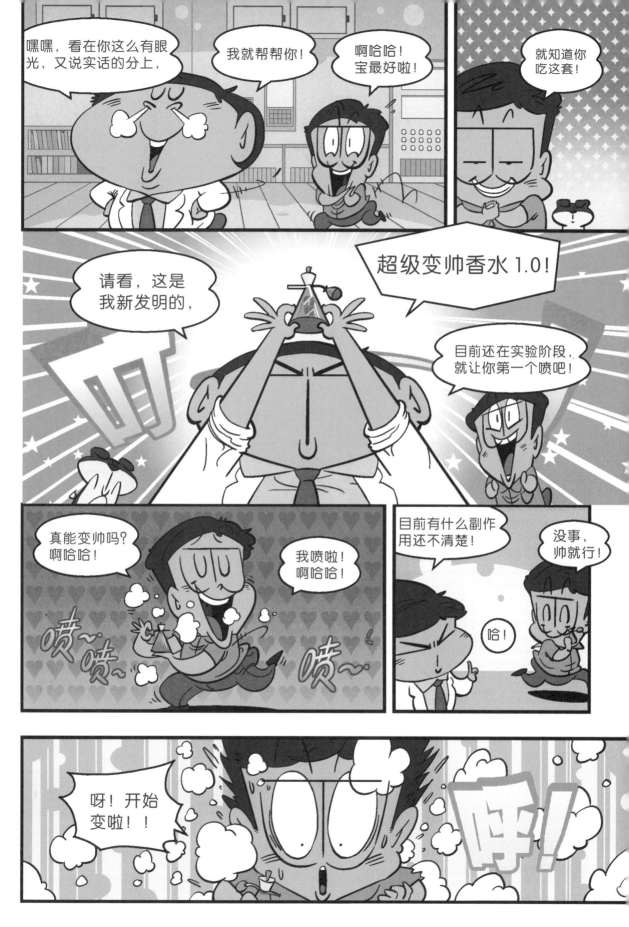

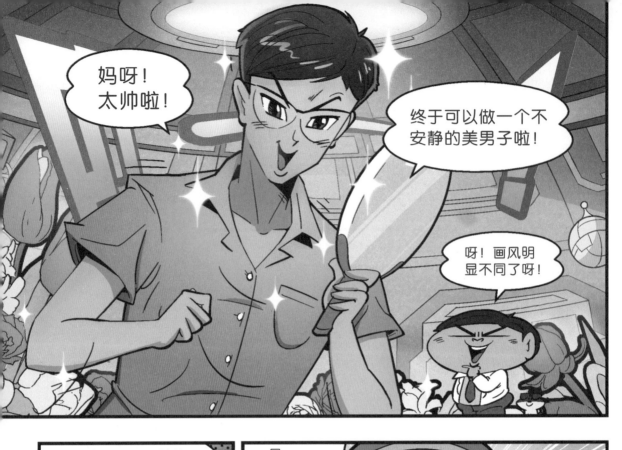

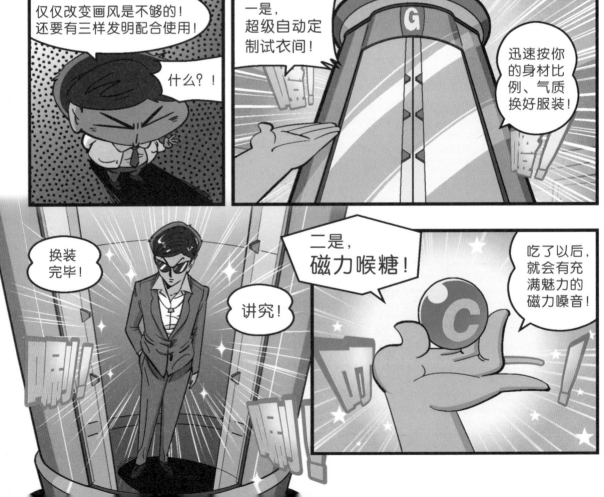

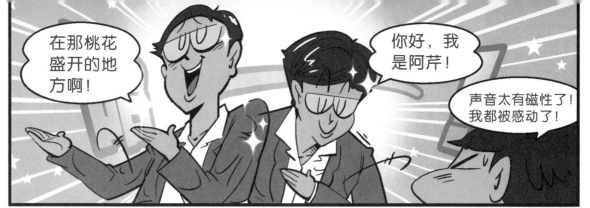

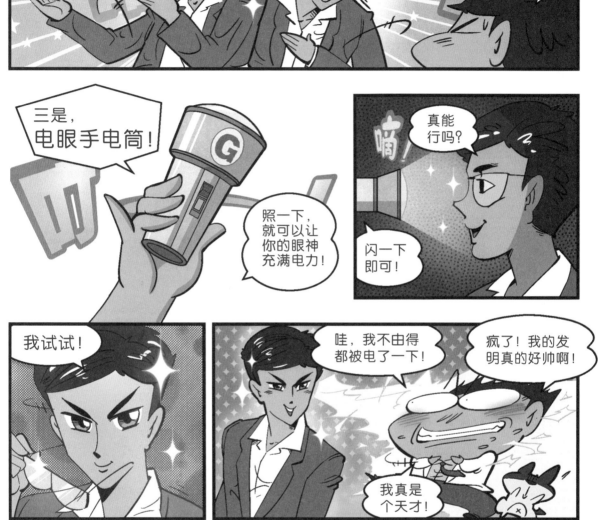

同学，看到阿玉了吗？

我这忙着呢！

哦！

哇！好帅啊！

你好！

好有电力啊！

啊，声音好好听啊！

哇！超级大帅哥啊！

大家快来！

大家淡定啦，其实有一句台词，我已想说好久！

如果美丽是一种错误，我真是一错再错啊！

哦，太帅啦！太深刻了！

快和我合影啊！

哇！有人赞美和崇拜的感觉真是太好啦！

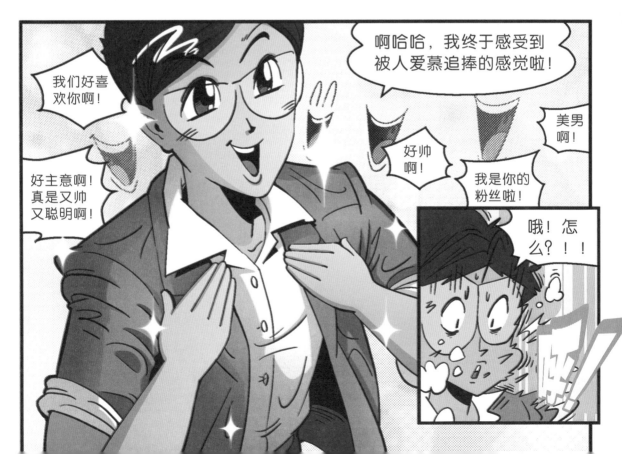

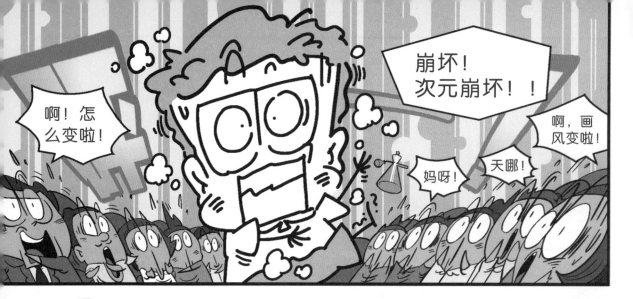

啊！怎么变啦！

崩坏！次元崩坏！！

啊，画风变啦！

妈呀！

天哪！

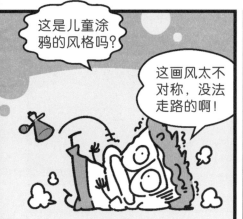

这是儿童涂鸦的风格吗？

这画风太不对称，没法走路的啊！

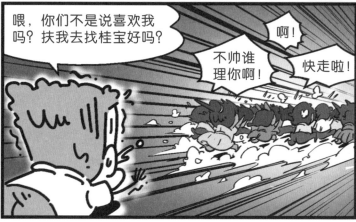

喂，你们不是说喜欢我吗？扶我去找桂宝好吗？

啊！

不帅谁理你啊！

快走啦！

靠外表得来的拥戴，果然是脆弱啊！

没人喜欢我！没人帮我了！

让我自生自灭吧！

傻瓜，

我帮你！

为什么非要变帅呢？

阿玉啊！还是你最好！

我希望大家都喜欢我，都爱我！

因为我觉得没人注意我，你也常常忽视我呢！

可怜巴巴～～

你真傻，再美也会老去，不变的是你的品格意志！

我最喜欢那个善良、可爱、常常崩溃的阿芹了！

嗯！阿玉，你真好！

以后不要再这么闹了哦！

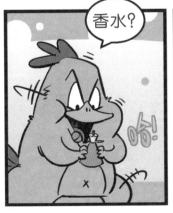

香水？

啊哈哈！

我试试！

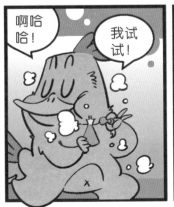

咦！怎么了？

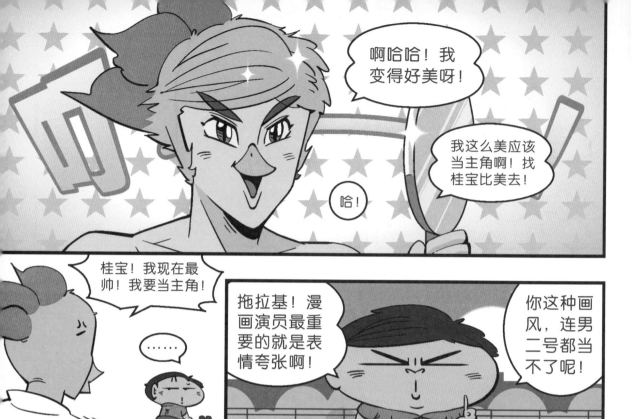

啊哈哈！我变得好美呀！

我这么美应该当主角啊！找桂宝比美去！

哈！

桂宝！我现在最帅！我要当主角！

……

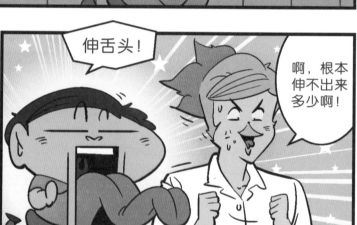

拖拉基！漫画演员最重要的就是表情夸张啊！

你这种画风，连男二号都当不了呢！

这有什么，我照样能夸张！来比表情吧！

哼！

伸舌头！

啊，根本伸不出来多少啊！

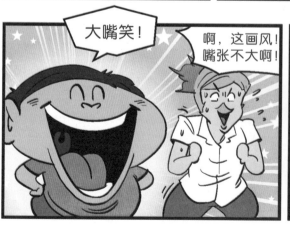

大嘴笑！

啊，这画风！嘴张不大啊！

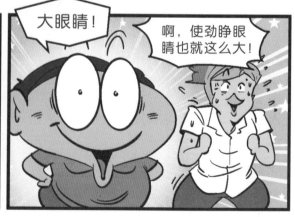

大眼睛！

啊，使劲睁眼睛也就这么大！

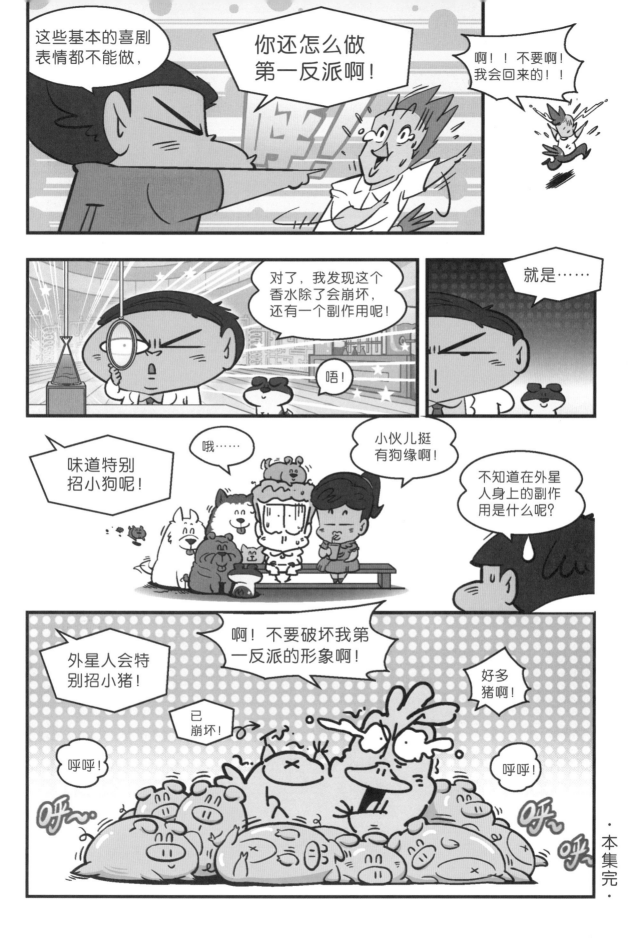

有一种水果叫作丑橘，

虽然丑，但很甜，很美味。

有一只狗狗，叫作丑狗狗，

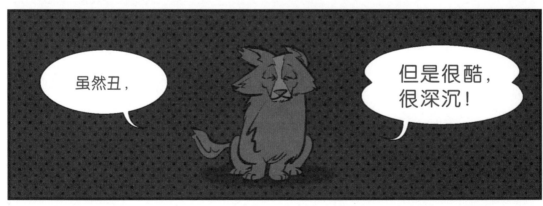

虽然丑，

但是很酷，很深沉！

微信扫描二维码，
发出信息：
"13季第1个超强谜语"。
可以得到正确秘密答案！

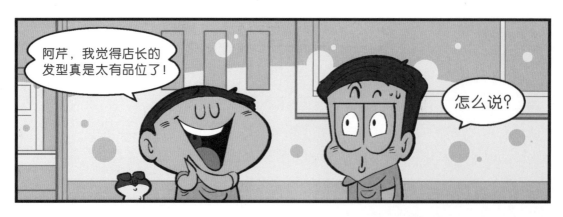

阿芹，我觉得店长的发型真是太有品位了！

怎么说？

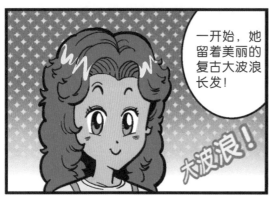

一开始，她留着美丽的复古大波浪长发！

大波浪！

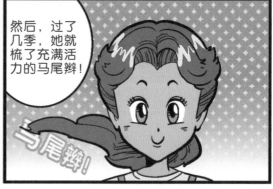

然后，过了几季，她就梳了充满活力的马尾辫！

马尾辫！

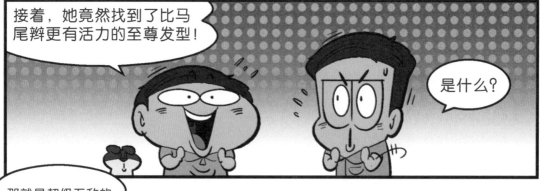

接着，她竟然找到了比马尾辫更有活力的至尊发型！

是什么？

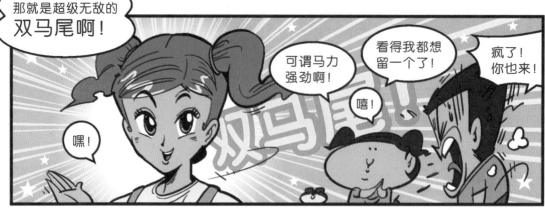

那就是超级无敌的**双马尾啊！**

可谓马力强劲啊！

看得我都想留一个了！

疯了！你也来！

嘿！

嘻！

双马尾！

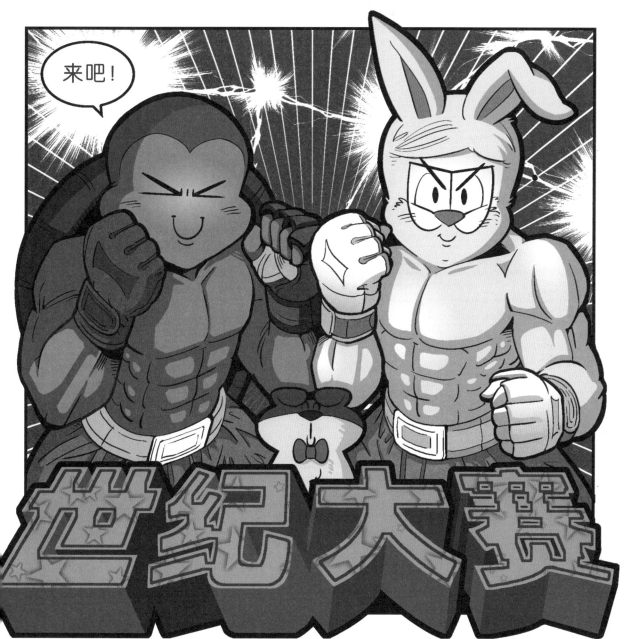

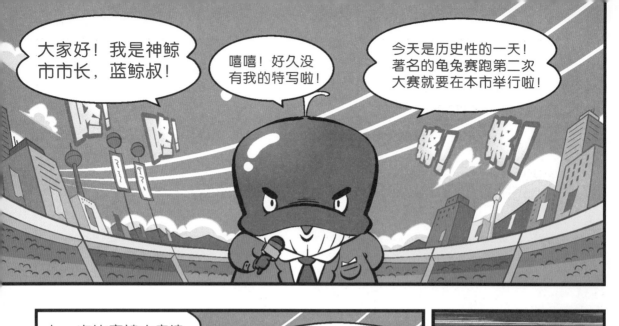

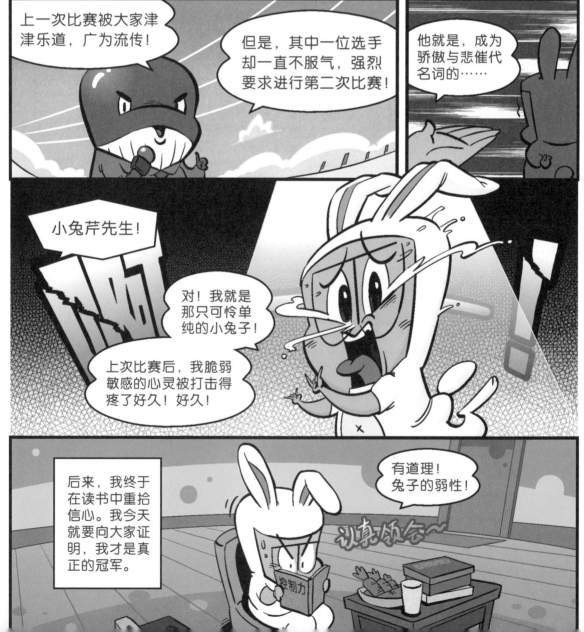

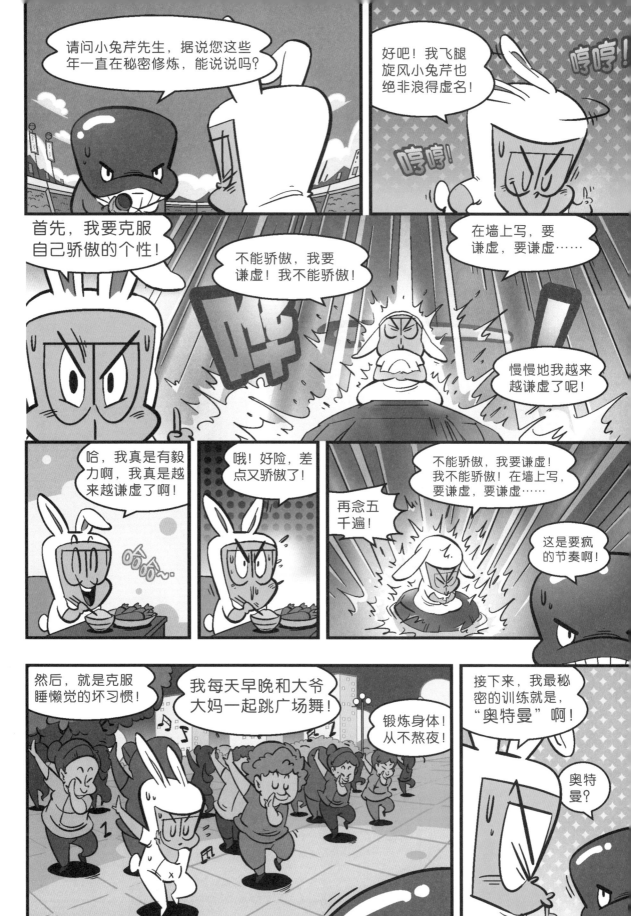

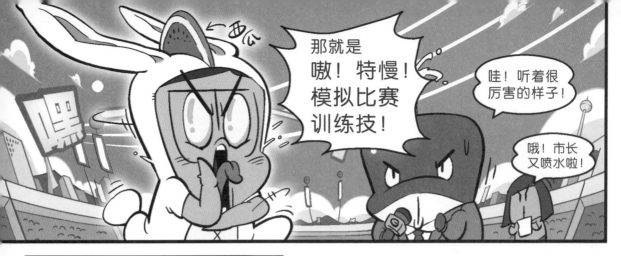

那就是嗷！特慢！模拟比赛训练技！

哇！听着很厉害的样子！

哦！市长又喷水啦！

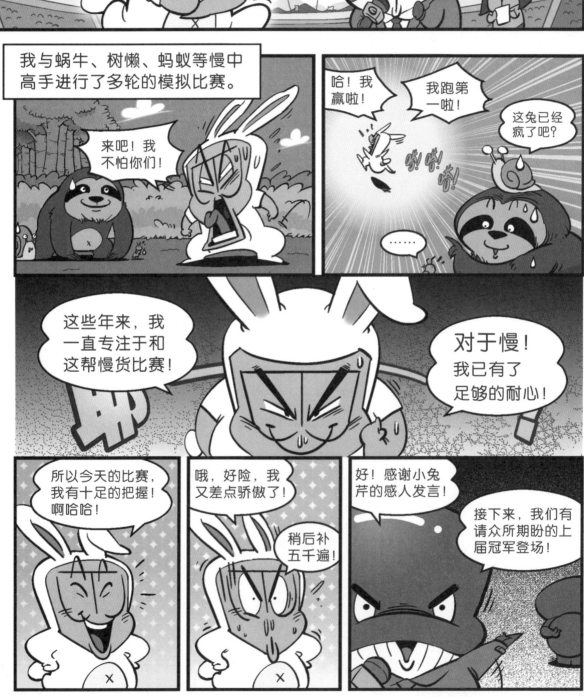

我与蜗牛、树懒、蚂蚁等慢中高手进行了多轮的模拟比赛。

来吧！我不怕你们！

哈！我赢啦！

我跑第一啦！

这兔已经疯了吧？

……

这些年来，我一直专注于和这帮慢货比赛！

对于慢！我已有了足够的耐心！

所以今天的比赛，我有十足的把握！啊哈哈！

哦，好险，我又差点骄傲了！

稍后补五千遍！

好！感谢小兔芹的感人发言！

接下来，我们有请众所期盼的上届冠军登场！

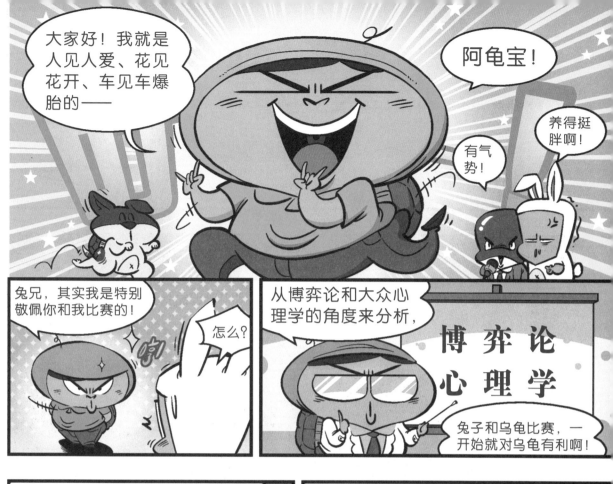

大家好！我就是人见人爱、花见花开、车见车爆胎的——

阿龟宝！

养得挺胖啊！

有气势！

兔兄，其实我是特别敬佩你和我比赛的！

怎么？

咻

从博弈论和大众心理学的角度来分析，

博弈论
心理学

兔子和乌龟比赛，一开始就对乌龟有利啊！

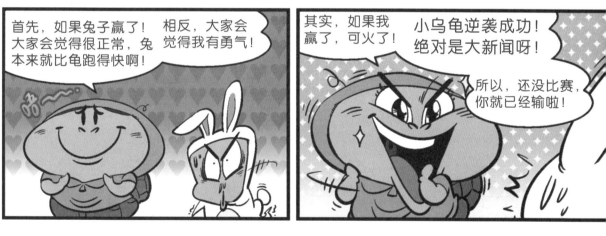

首先，如果兔子赢了！大家会觉得很正常，兔本来就比龟跑得快啊！

相反，大家会觉得我有勇气！

路～～

其实，如果我赢了，可火了！

小乌龟逆袭成功！绝对是大新闻呀！

所以，还没比赛，你就已经输啦！

啊！我怎么没有想到！

兔兄！书看得还是少啊！

而且，你的名字就注定你失败啊！

什么？我的名字？为什么？

前情请见第6季《F.E.N.G学院运动大会》

你叫小丸子吧！
发音是英文的one！
以后就第一啦！

噗！

噗！

弱弱地
问一句，

要不要前面
加个樱桃啊？

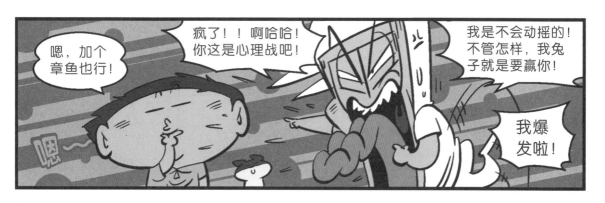

嗯，加个
章鱼也行！

嗯～

疯了！！啊哈哈！
你这是心理战吧！

我是不会动摇的！
不管怎样，我兔
子就是要赢你！

我爆
发啦！

小兔子
爆发了！

经过这些年的苦练，
他的心理承受能力
确实强了很多啊！

我觉得乌龟肯
定还有后招儿！

比赛还没开始就
火药味十足啊！

各位
观众！

市长喷
水了！

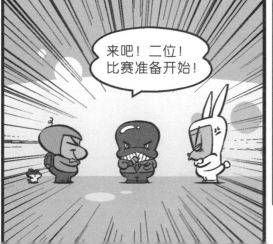

来吧！二位！
比赛准备开始！

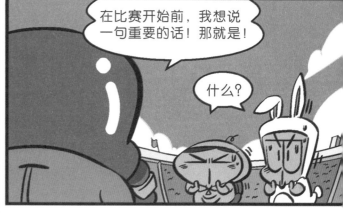

在比赛开始前，我想说
一句重要的话！那就是！

什么？

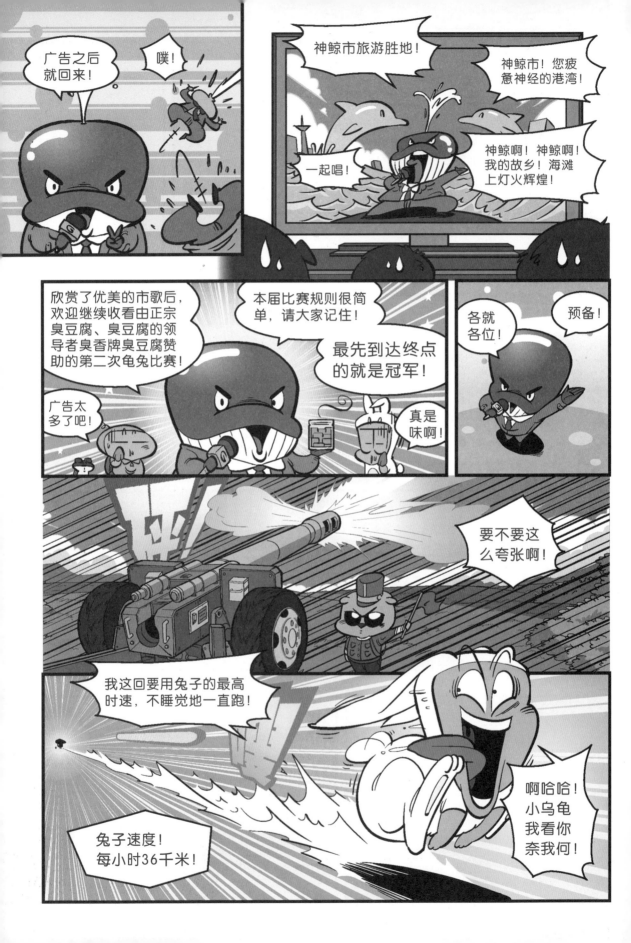

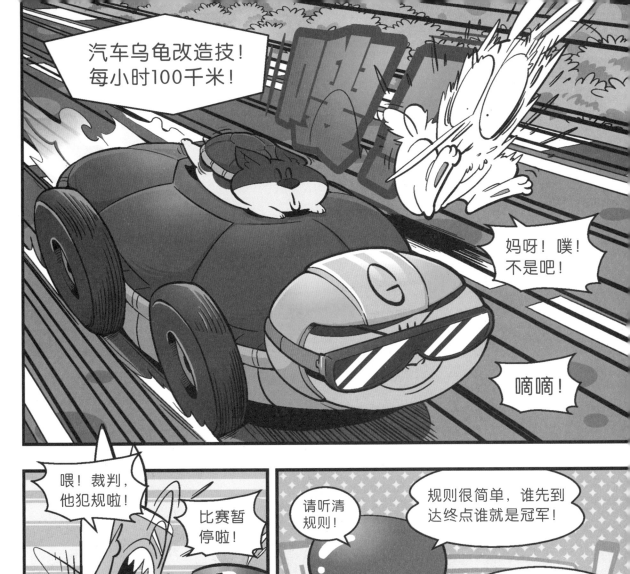

妈呀！噗！
不是吧！

嘀嘀！

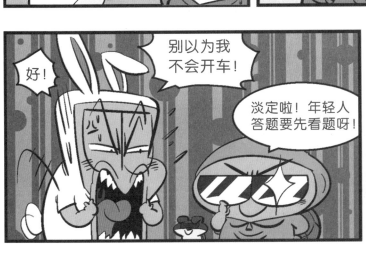

喂！裁判，
他犯规啦！

比赛暂停啦！

请听清规则！

规则很简单，谁先到达终点谁就是冠军！

依靠自身的技术和能力是符合规则的！

好！

别以为我不会开车！

淡定啦！年轻人答题要先看题呀！

继续开赛！

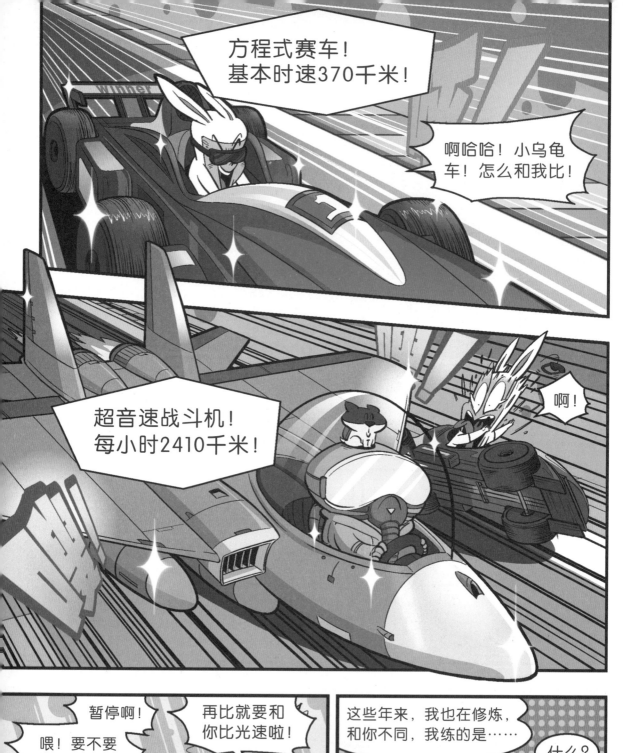
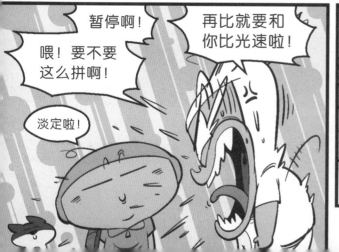

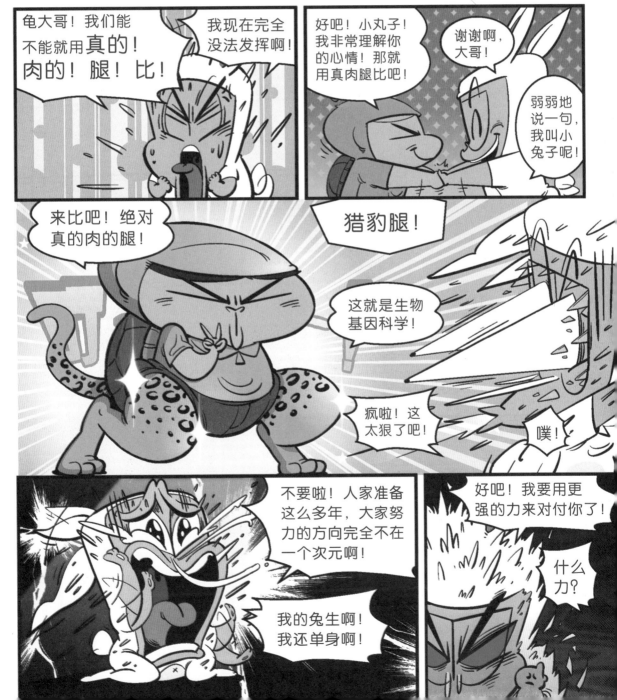

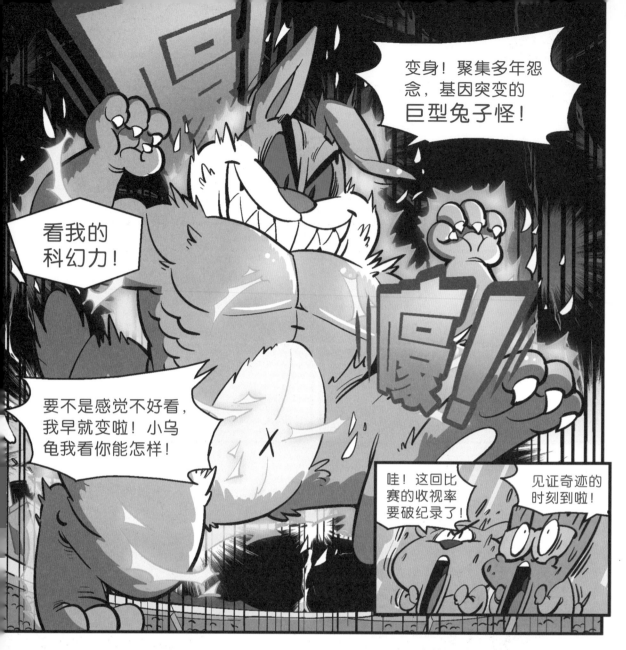

变身！聚集多年怨念，基因突变的**巨型兔子怪**！

看我的科幻力！

要不是感觉不好看，我早就变啦！小乌龟我看你能怎样！

哇！这回比赛的收视率要破纪录了！

见证奇迹的时刻到啦！

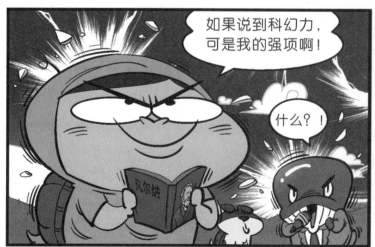

如果说到科幻力，可是我的强项啊！

什么？！

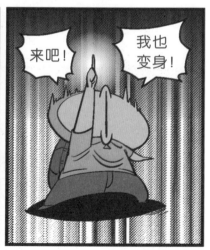

来吧！

我也变身！

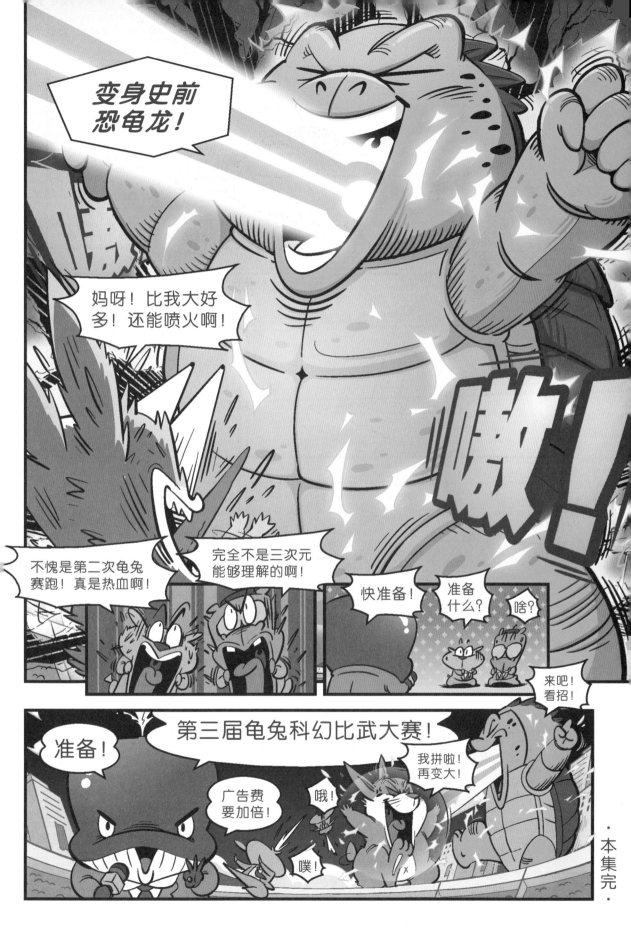

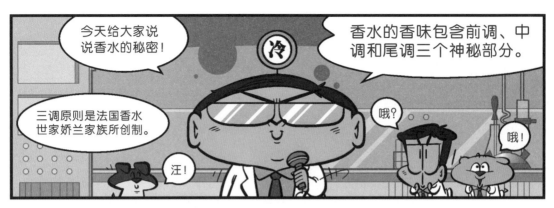

今天给大家说说香水的秘密!

香水的香味包含前调、中调和尾调三个神秘部分。

三调原则是法国香水世家娇兰家族所创制。

哦?

哦!

汪!

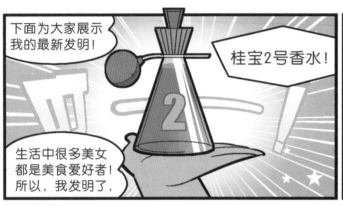

下面为大家展示我的最新发明!

桂宝2号香水!

生活中很多美女都是美食爱好者!所以,我发明了,

前调是最早被闻到的味道,持续时间大约几分钟。

1号香水前情请见第13季《宝发明之变帅香水》

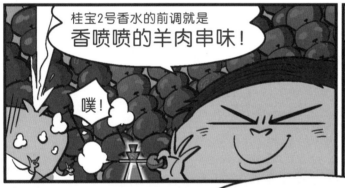

桂宝2号香水的前调就是**香喷喷的羊肉串味!**

噗!

中调是香水中最重要的部分,又名香核,可持续数小时。

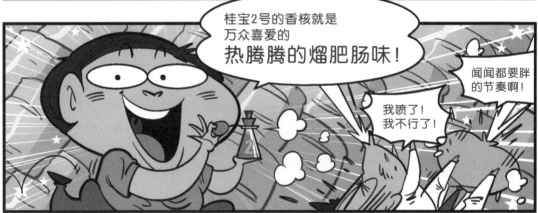

桂宝2号的香核就是万众喜爱的**热腾腾的熘肥肠味!**

闻闻都要胖的节奏啊!

我喷了!我不行了!

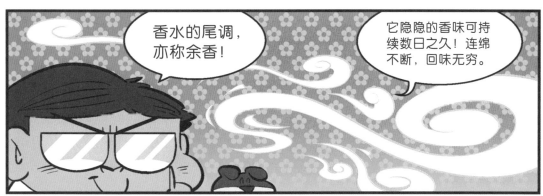

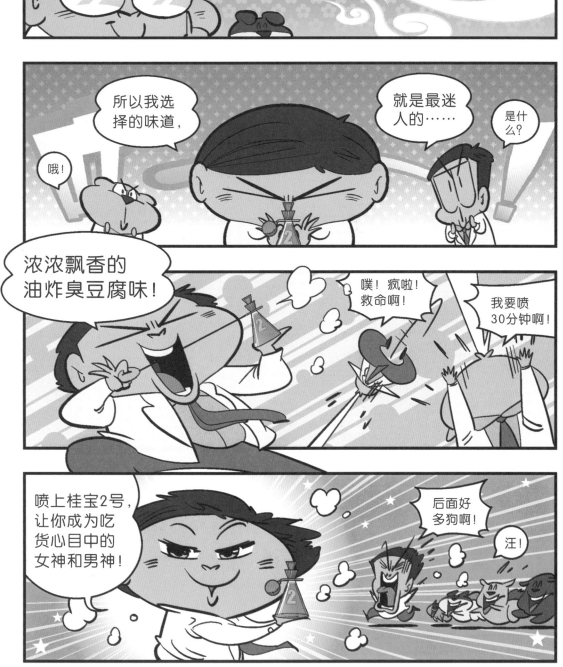

《桂宝有约》节目开始了。

现在我们就知道你有个妹妹叫作拖拉娜!

帅哥都很神秘!

拖拉基,你的身份很神秘呢!

这季采访,您是否可以多透露些您的秘密呢?

什么?

好吧!今天就说一个我的秘密!

你们知道我最爱吃什么吗?

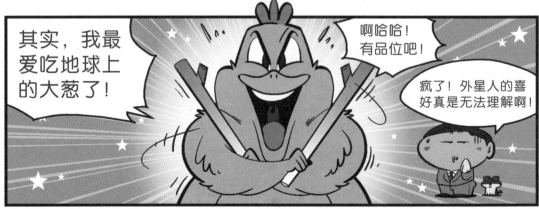

其实,我最爱吃地球上的大葱了!

啊哈哈!有品位吧!

疯了!外星人的喜好真是无法理解啊!

CRAZY.KWAI.BOO

宝神话之新白喵传奇

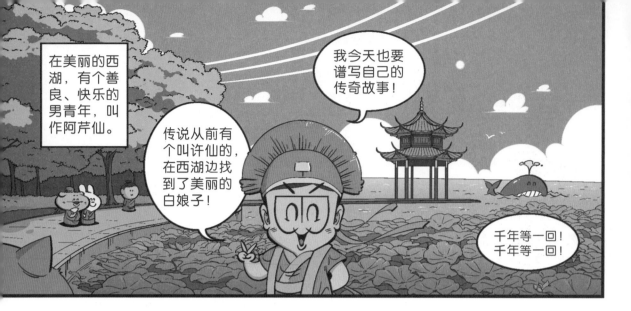

在美丽的西湖，有个善良、快乐的男青年，叫作阿芹仙。

传说从前有个叫许仙的，在西湖边找到了美丽的白娘子！

我今天也要谱写自己的传奇故事！

千年等一回！千年等一回！

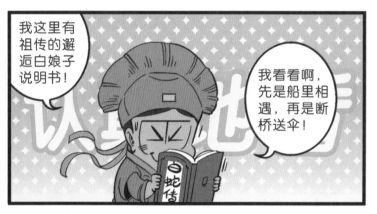

我这里有祖传的邂逅白娘子说明书！

我看看啊，先是船里相遇，再是断桥送伞！

就直接断桥送伞吧！

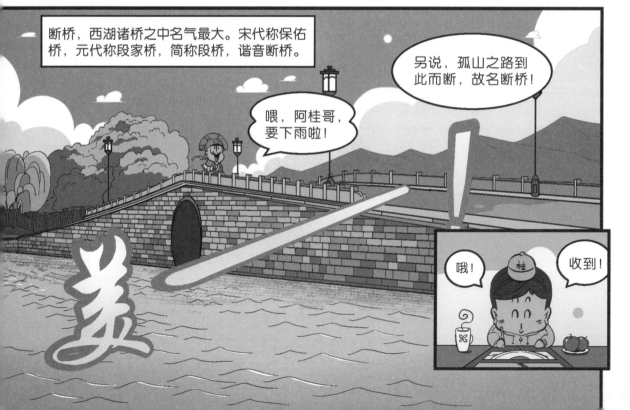

断桥，西湖诸桥之中名气最大。宋代称保佑桥，元代称段家桥，简称段桥，谐音断桥。

另说，孤山之路到此而断，故名断桥！

喂，阿桂哥，要下雨啦！

哦！

收到！

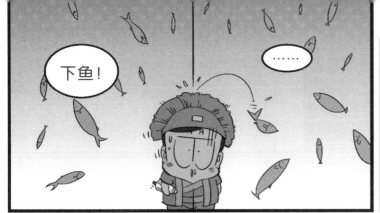

下鱼！

......

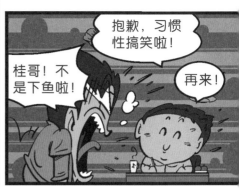

抱歉，习惯性搞笑啦！

桂哥！不是下鱼啦！

再来！

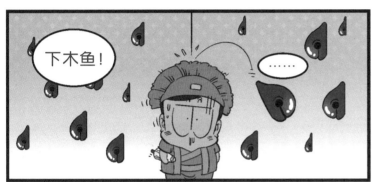

下木鱼！

......

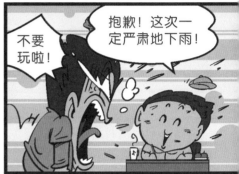

抱歉！这次一定严肃地下雨！

不要玩啦！

下芋头！

就在芋头中找白娘子吧！

好吧，我认了！

这位就是女主角！

要不要这么直接啊！

看这美丽的背影！

我被芋头打击的心灵瞬间被治愈了！

白娘子，我来给你送伞啦！

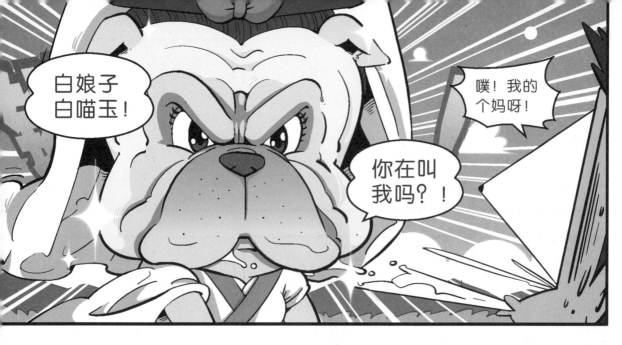

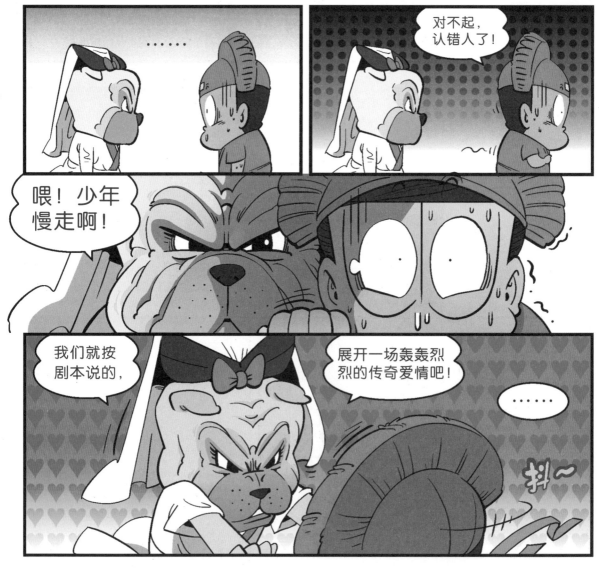

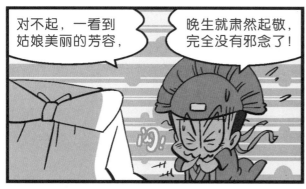

对不起，一看到姑娘美丽的芳容，

晚生就肃然起敬，完全没有邪念了！

公子！

你再多看几眼，看呀看呀的就习惯了！

……

姑娘就放我一条生路吧！

阿桂哥！这是什么设定呀，说好的美女呢？

怎么？

难道你是说本宫不美！

没有！姑娘的相貌真是非同凡响！

惊为狗人！不！天人！

对！说明书里说有个和尚会来拆散我们！

法海你在哪里？快来救我啊！

哈！是法海？

各位好！

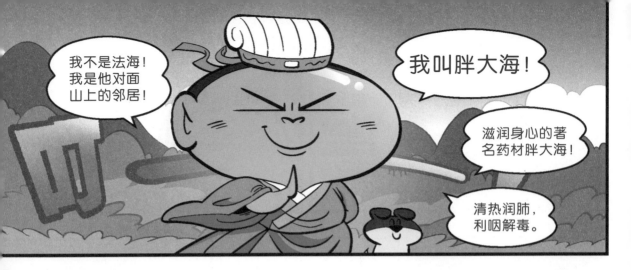

我不是法海！我是他对面山上的邻居！

我叫胖大海！

滋润身心的著名药材胖大海！

清热润肺，利咽解毒。

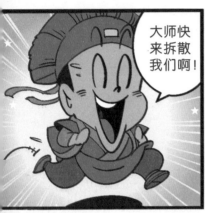

大师快来拆散我们啊！

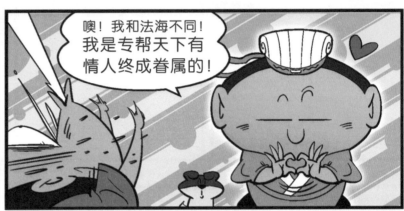

噢！我和法海不同！我是专帮天下有情人终成眷属的！

年轻人，我看你们正是郎才女貌！你就从了吧！

这叫郎才女貌？您不亏心啊！

嗯……

还好啦！

哪里还好啦？！

年轻人不要太挑剔，爱情没有完美的！这姑娘长得多……

嗯……

且想词吧！你！

多踏实厚道、威武雄壮呀!

有一首歌唱道:

踏实的女汉子!是威武雄壮!

边唱还可以边跳广场舞!

说实话,你们是不是都疯啦!

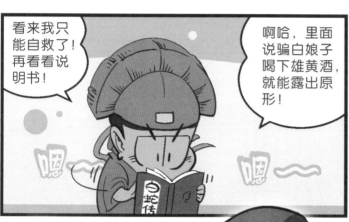

看来我只能自救了!再看看说明书!

啊哈,里面说骗白娘子喝下雄黄酒,就能露出原形!

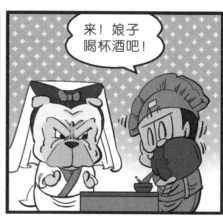

来!娘子喝杯酒吧!

娘子你真是条汉子!

整缸喝啊!

哦!我醉了!

现原形啦!

疯了,说明书上说我可能会被吓死啊!

我已经准备了速效救心丸!

原形能有多吓人啊?

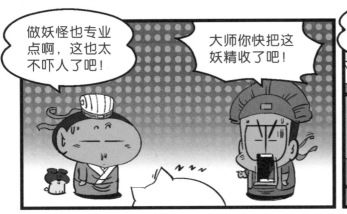

做妖怪也专业点啊，这也太不吓人了吧！

大师你快把这妖精收了吧！

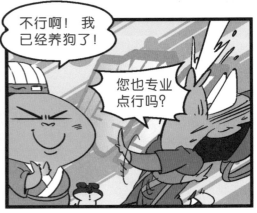

不行啊！我已经养狗了！

您也专业点行吗？

话说她是猫精，变狗脸干吗？

等她醒了我问问！

喵！睡得真好啊！

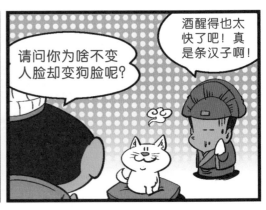

请问你为啥不变人脸却变狗脸呢？

酒醒得也太快了吧！真是条汉子啊！

我变的是人啊！

我在人间买了本杂志，按封面女郎变的呀！

什么杂志？

哦？

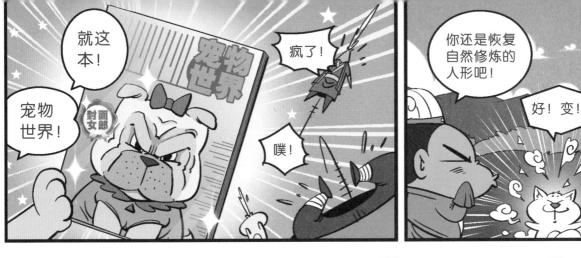

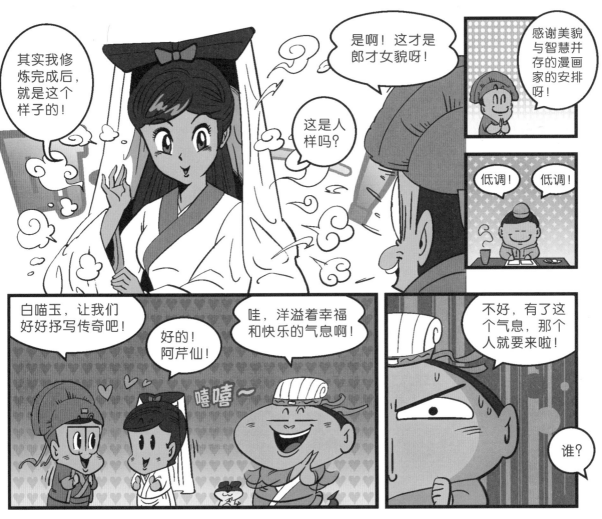

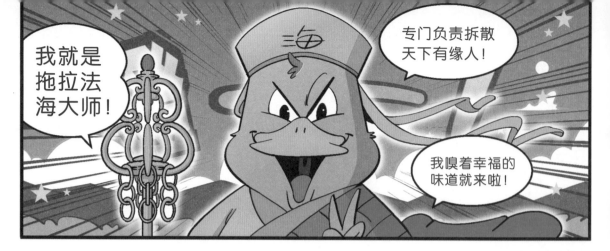

我就是拖拉法海大师!

专门负责拆散天下有缘人!

我嗅着幸福的味道就来啦!

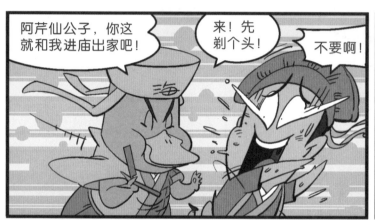

阿芹仙公子,你这就和我进庙出家吧!

来!先剃个头!

不要啊!

公子不要怕!有我呢!

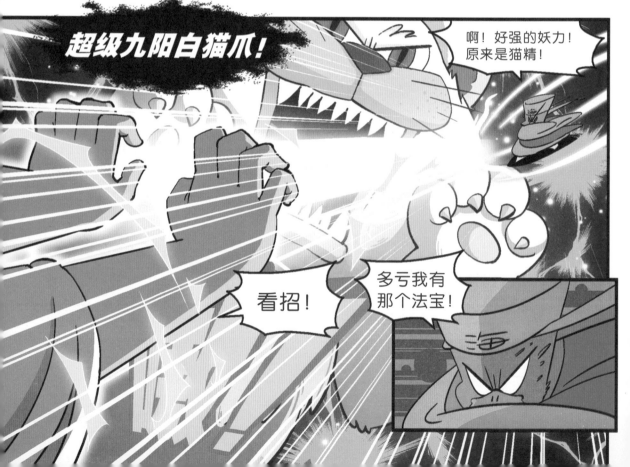

超级九阳白猫爪!

啊!好强的妖力!原来是猫精!

看招!

多亏我有那个法宝!

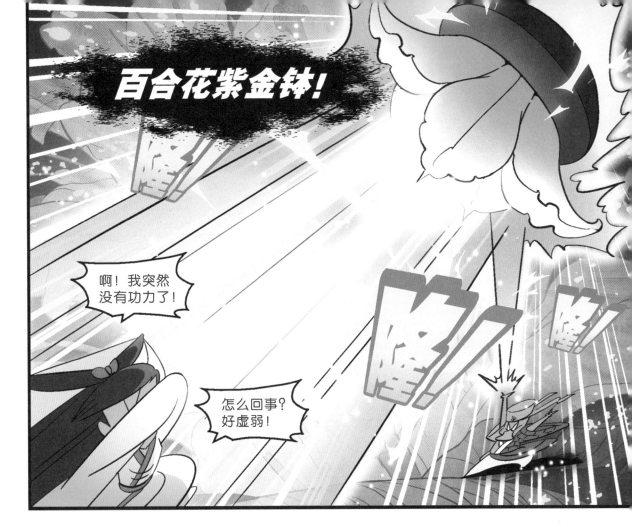

百合花紫金钵！

啊！我突然没有功力了！

怎么回事？好虚弱！

你们不知道吧！百合花对猫来说是有毒的！

你妖力再强，又奈我何啊！

看来，该是我出手的时候了！

胖大海大师！

我至尊胖大海也不是浪得虚名！

看我的宝物！

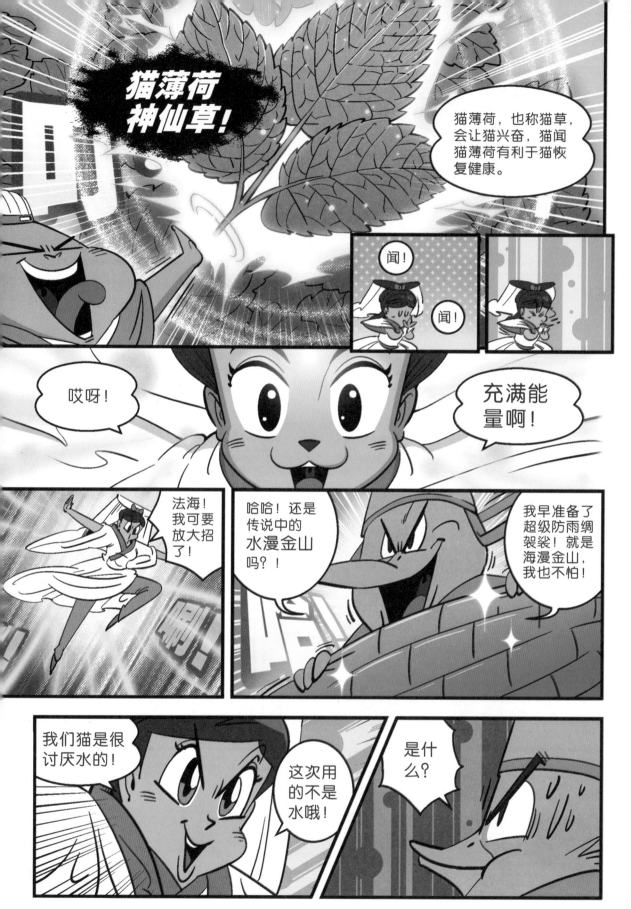

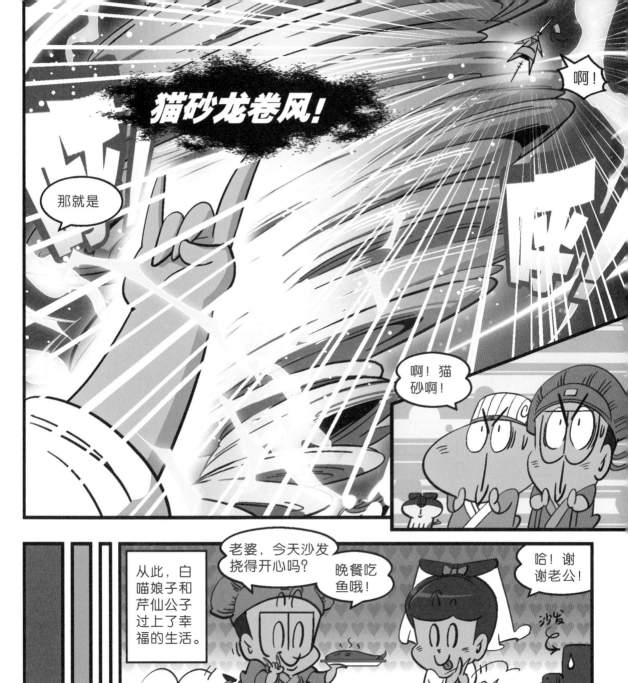

猫砂龙卷风!

那就是

啊!

啊!猫砂啊!

从此,白喵娘子和芹仙公子过上了幸福的生活。

老婆,今天沙发挠得开心吗?

晚餐吃鱼哦!

哈!谢谢老公!

沙发

放我出来呀!

嘻!

嘻!

·本集完·

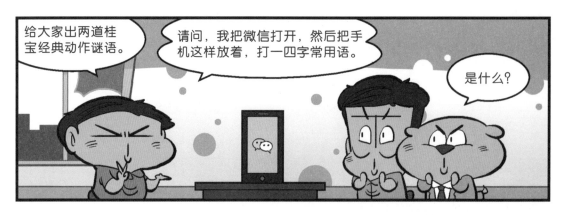

给大家出两道桂宝经典动作谜语。

请问，我把微信打开，然后把手机这样放着，打一四字常用语。

是什么？

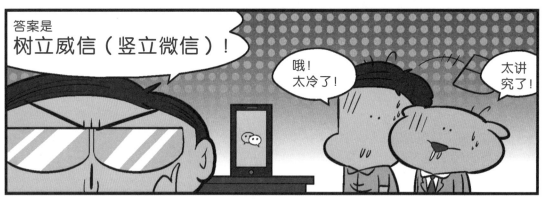

答案是
树立威信（竖立微信）！

哦！太冷了！

太讲究了！

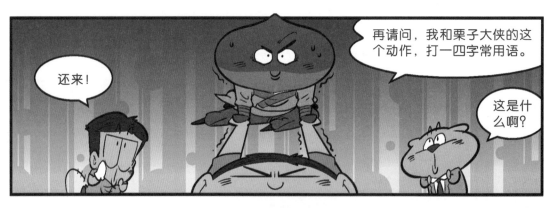

再请问，我和栗子大侠的这个动作，打一四字常用语。

还来！

这是什么啊？

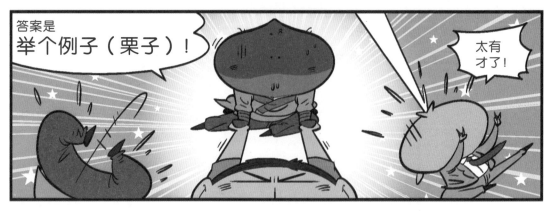

答案是
举个例子（栗子）！

太有才了！

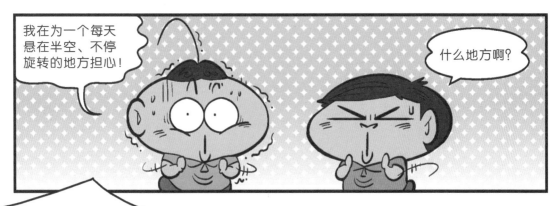

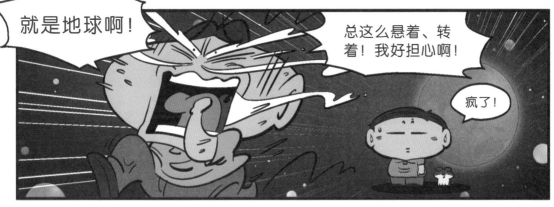

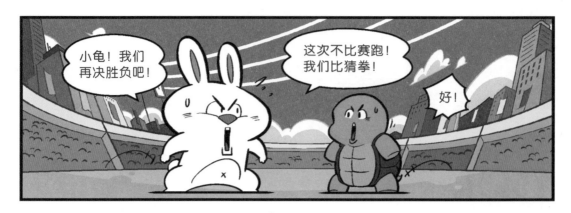

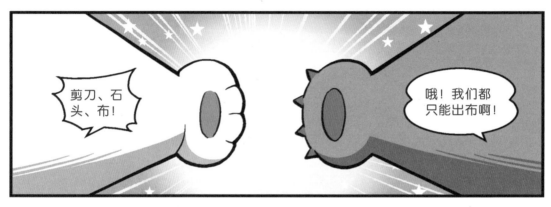

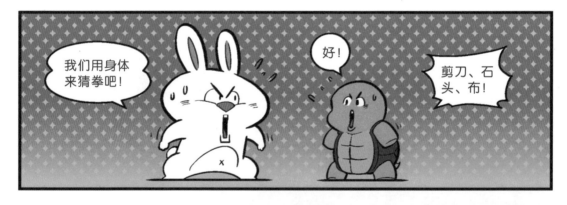

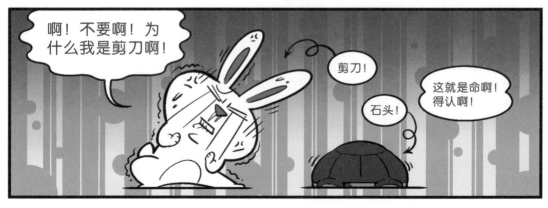

CRAZY.KWAI.BOO
宝银河漫游记之肌肉星

桂宝船长日记：

银河历9.03，15.28年，我们在北银河58区进行考察。

飞船无重力冥想室

我此时正在进行悬浮冥想，

思考一个重要的问题！

哈！我终于想到了！

船长快说说！

我们也学习一下！

前情请见第12季《桂宝银河漫游之神秘星》

这个星球怎么软绵绵的？

到达！

据说是个热闹的星球呢，怎么没有外星人在啊？

哦，这个巨大山坡！记录上说是他们星球的圣地！

奇怪，人呢？

咔！

SOU!!

啊！

啊！

YI!

有人！

PA!

HU!

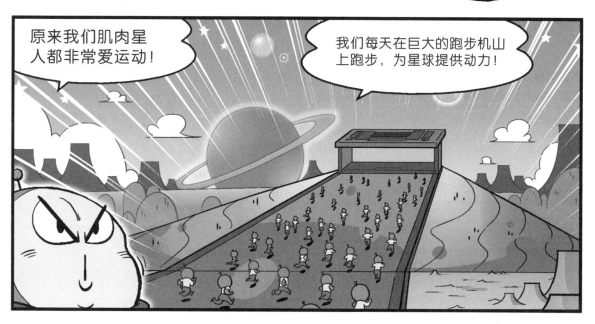

高热格拉德斯大魔王！

他带来好多美味的食物给我们！

大家越来越喜欢吃他提供的食物！

只有我很警惕他的食物！

哈！

嘻！

后来，肌肉星人脂肪越积越多，失去了反抗能力！

其实，我也稍微吃了一点，不然脸也不会这么圆了！

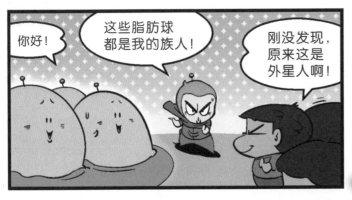

你好！

这些脂肪球都是我的族人！

刚没发现，原来这是外星人啊！

好痒啊！

好软啊！

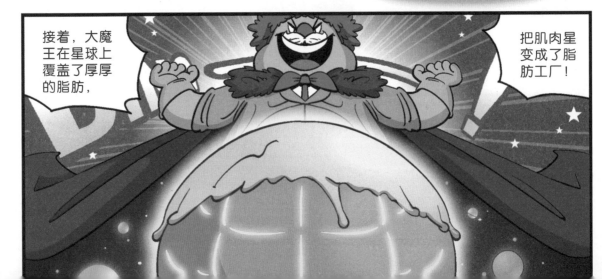

接着，大魔王在星球上覆盖了厚厚的脂肪，

把肌肉星变成了脂肪工厂！

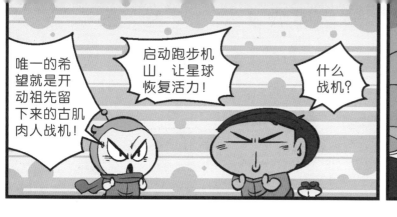

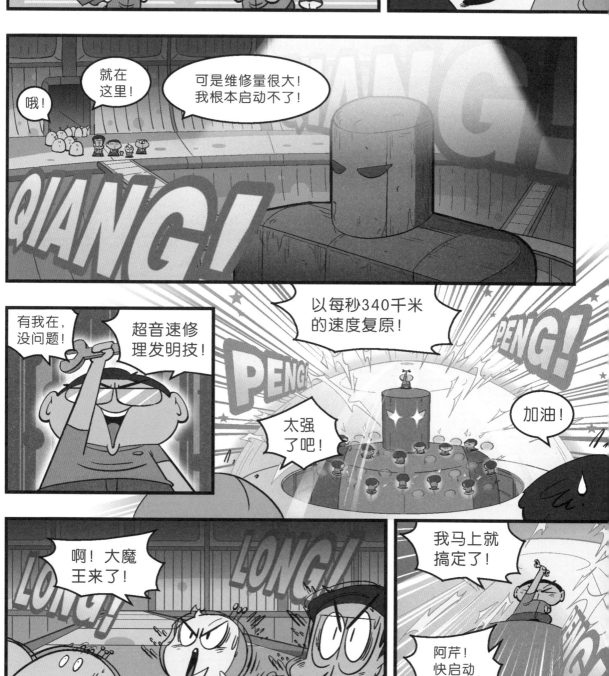

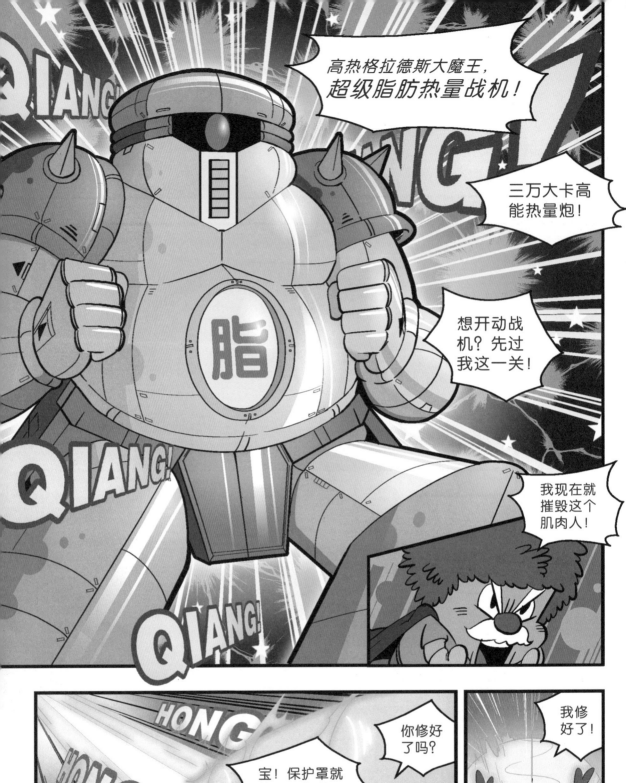
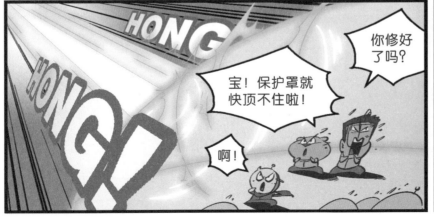

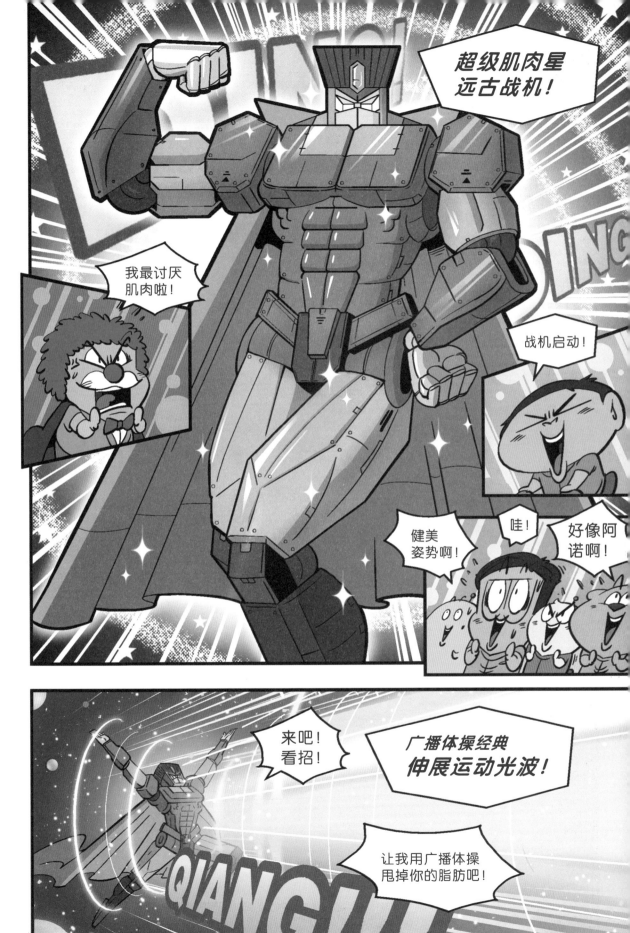

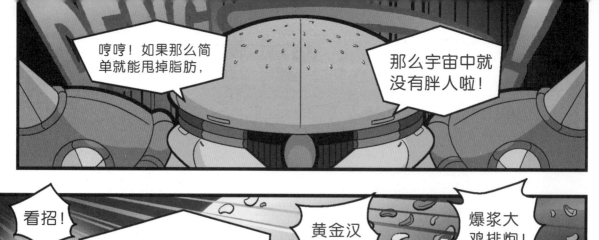

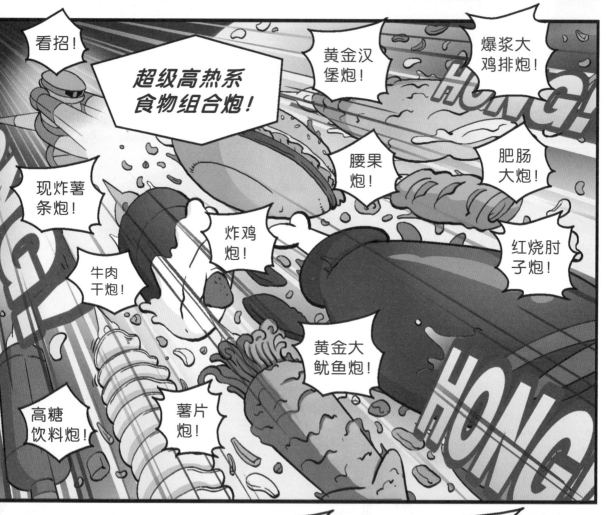

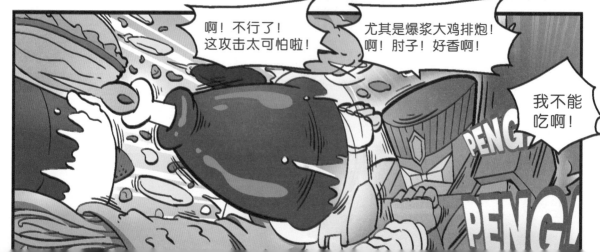

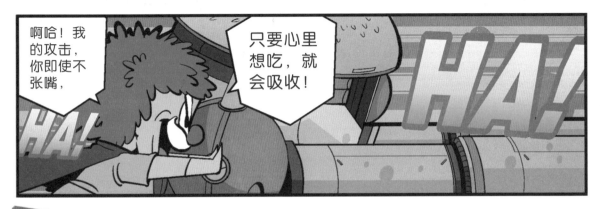

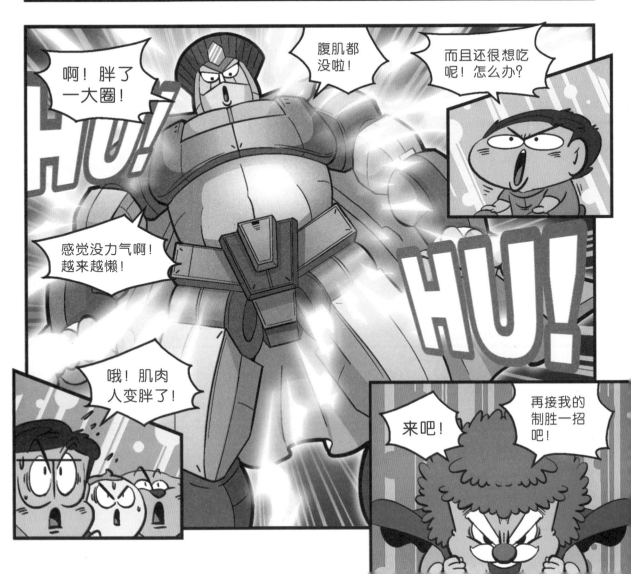

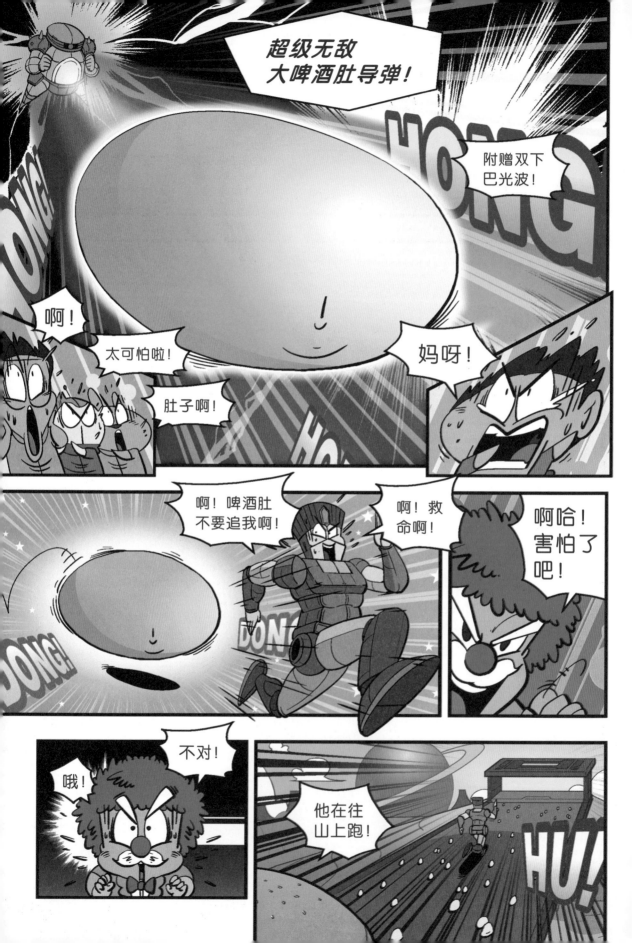

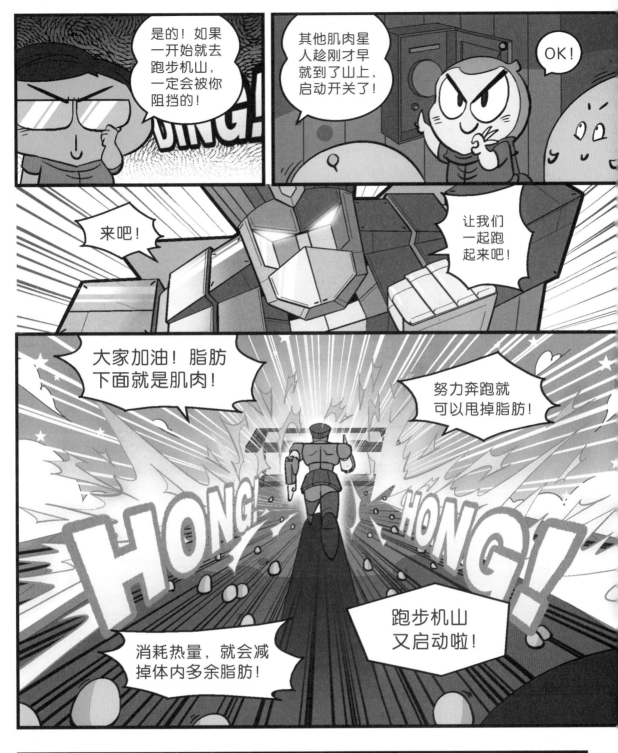

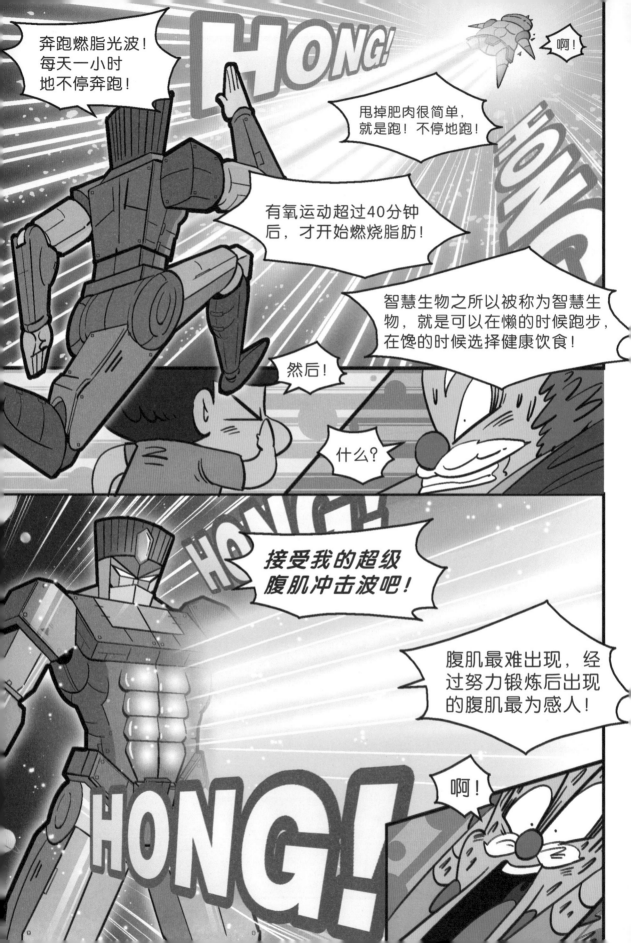

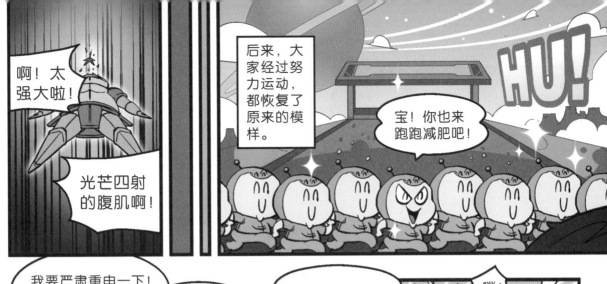

啊！太强大啦！

光芒四射的腹肌啊！

后来，大家经过努力运动，都恢复了原来的模样。

宝！你也来跑跑减肥吧！

我要严肃重申一下！很多人以为我胖！

其实我不是胖！我只是……

脸大而已！

噗！

噗！

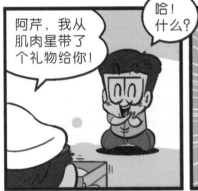

阿芹，我从肌肉星带了个礼物给你！

哈！什么？

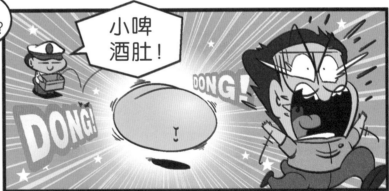

小啤酒肚！

DONG!

DONG!

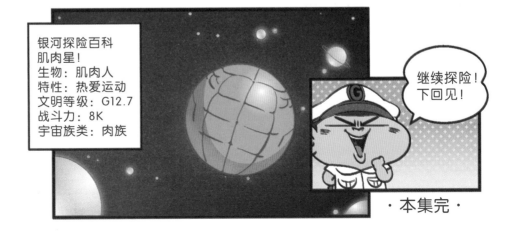

银河探险百科
肌肉星！
生物：肌肉人
特性：热爱运动
文明等级：G12.7
战斗力：8K
宇宙族类：肉族

继续探险！下回见！

·本集完·

从前有一个特别爱吃、特别爱逗人开心、特别爱画漫画的小豆子。

嘻！

长大后，大家都叫他……

小蚕豆（小馋逗）！

哈！

后来，小蚕豆不断努力！

他一个人寂寞地、充满感情地画着逗人开心的漫画。

日复一日，年复一年！

后来，他就成了著名的……

芥末青豆（寂寞情逗）！

漫画家都是寂寞的！

好帅！

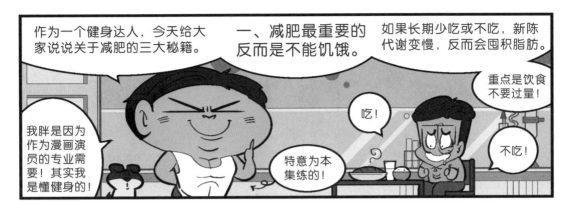

作为一个健身达人，今天给大家说说关于减肥的三大秘籍。

一、减肥最重要的反而是不能饥饿。

如果长期少吃或不吃，新陈代谢变慢，反而会囤积脂肪。

重点是饮食不要过量！

吃！

特意为本集练的！

不吃！

我胖是因为作为漫画演员的专业需要！其实我是懂健身的！

二、水果如果吃太多，也是会发胖的。

很多水果的糖分非常高，太多糖分会加剧脂肪囤积。

一般来说最好不要夜晚吃水果！

反正吃水果不长肉！

多吃！

吃水果有益身体健康！

三、减肥必须保证7小时睡眠。

很多脂肪是在睡眠中消耗的，熬夜太多，不但很累，而且会发胖。

疯了！我说熬夜画画的漫画家肚子都很大呢！

嘿嘿，爆料一下，我阿桂哥可是有腹肌的漫画家哦！

哥就是比较喜欢健身啦！

哈！

不信，就来阿桂哥微博http://weibo.com/kwaiboo看照片哦！

CRAZY.KWAI.BOO

桂宝南极探亲奇遇记

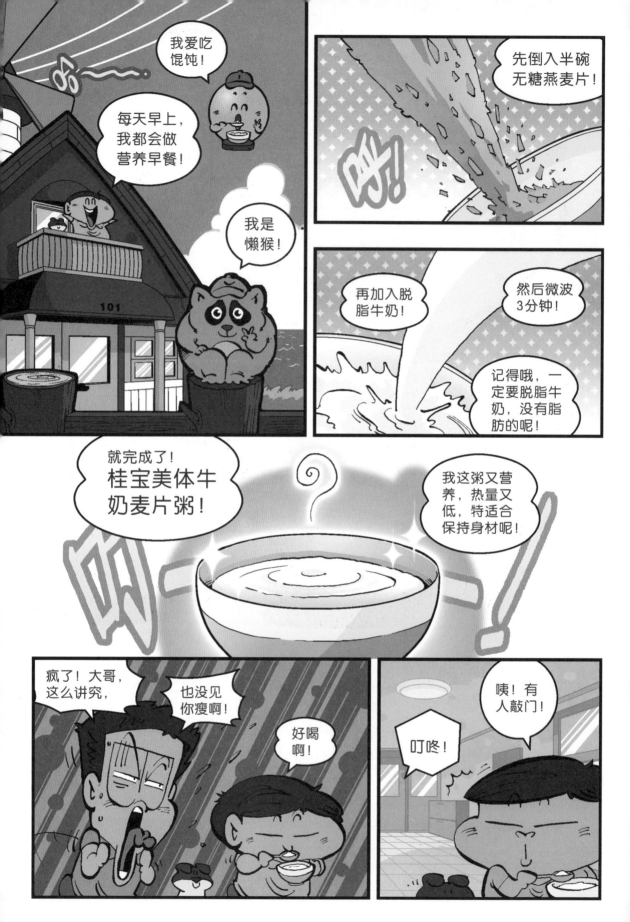

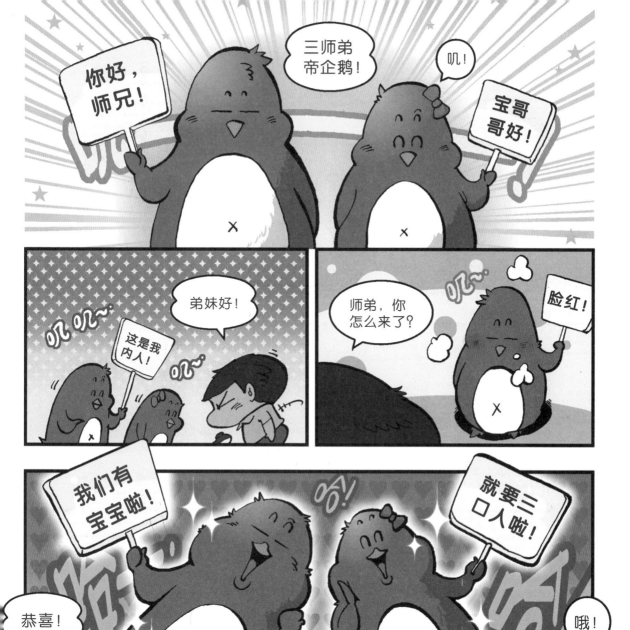

前情请见第2季第2集

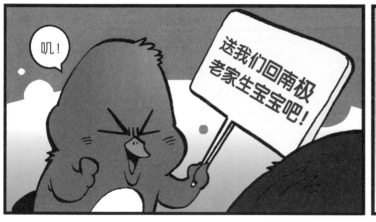

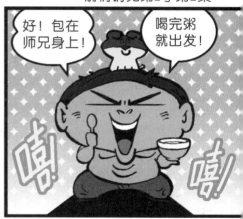

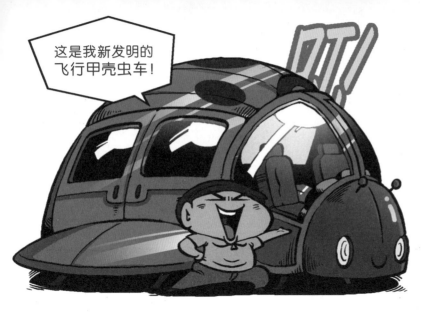

这是我新发明的飞行甲壳虫车！

我可是拿到驾照的人呀！啊哈哈！

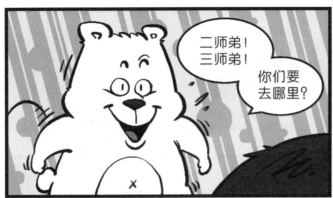

二师弟！三师弟！你们要去哪里？

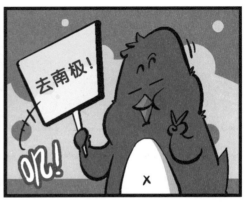

去南极！

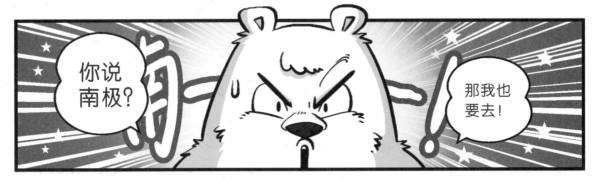

你说南极？

那我也要去！

为什么？

原因很复杂，不要多问！

好的，师兄！

起飞啦!

哇!

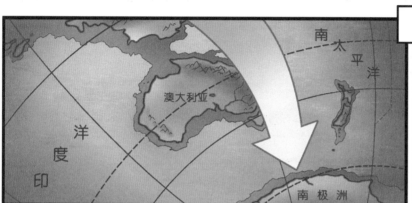

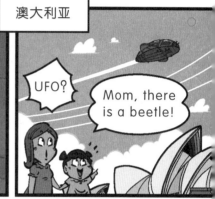

澳大利亚

UFO?

Mom, there is a beetle!

译:妈妈,天上有个甲虫!

啊哈!南极洲到啦!

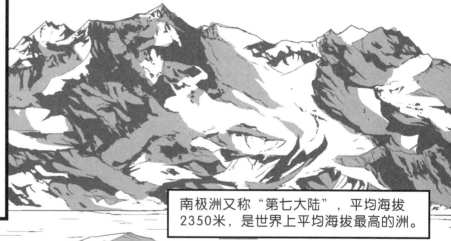

南极洲又称"第七大陆",平均海拔2350米,是世界上平均海拔最高的洲。

哈!

终于到了!

现在,可以告诉你我来南极的原因了!

大师兄,是什么?

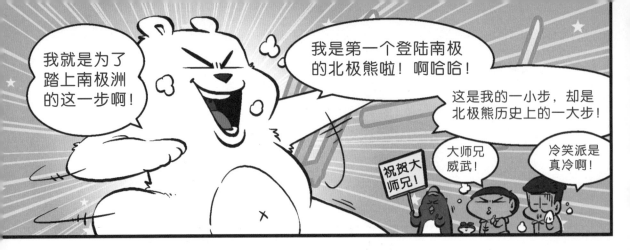

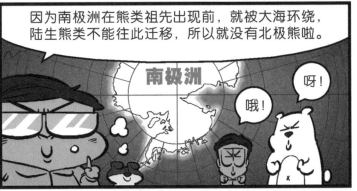

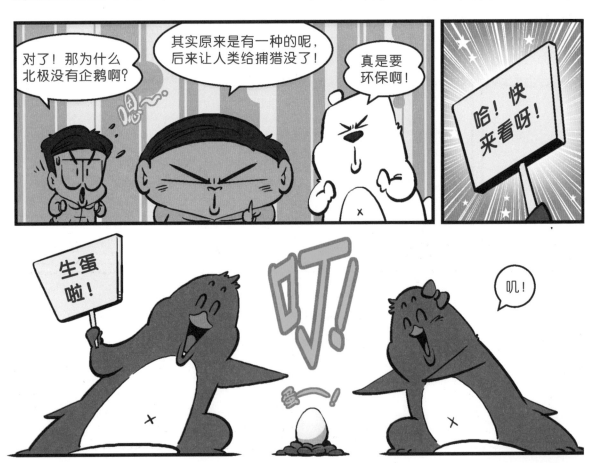

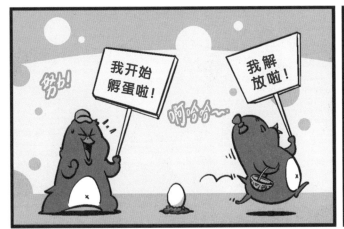

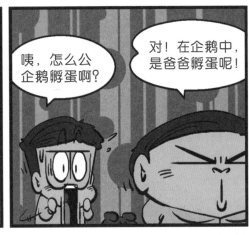

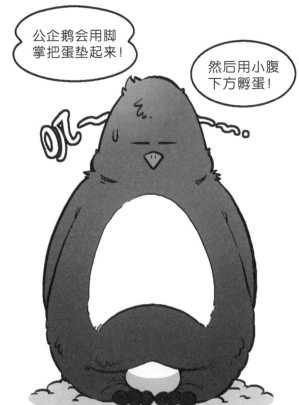

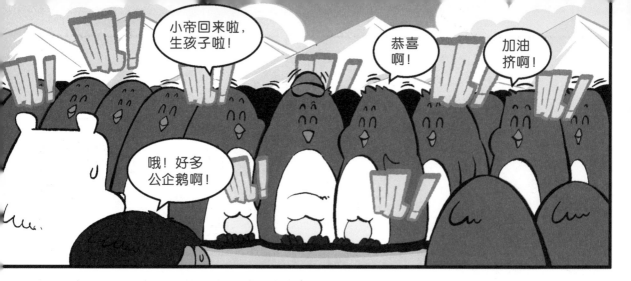

小帝回来啦，生孩子啦！

恭喜啊！

加油挤啊！

哦！好多公企鹅啊！

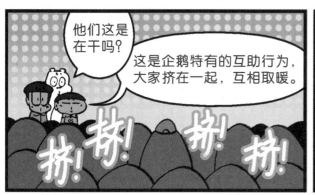

他们这是在干吗？

这是企鹅特有的互助行为，大家挤在一起，互相取暖。

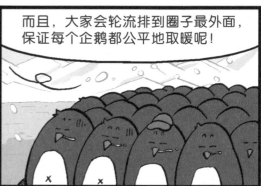

而且，大家会轮流排到圈子最外面，保证每个企鹅都公平地取暖呢！

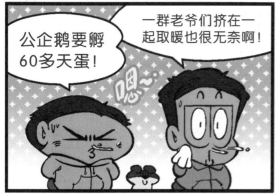

公企鹅要孵60多天蛋！

一群老爷们挤在一起取暖也很无奈啊！

嗯~

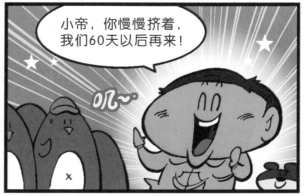

小帝，你慢慢挤着，我们60天以后再来！

叽~

回家！来，瞬间移动！

嘀！

疯了！能瞬间移动，你开车过来干吗？

人家刚拿到驾照，美一美嘛！

60天以后

叽！

我们来啦！

还好吗？

师弟，你减肥好成功啊！

以后我要减肥，就孵蛋！

疯了！你不把蛋吃了就不错了！

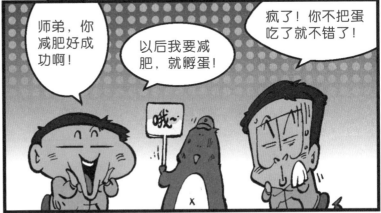

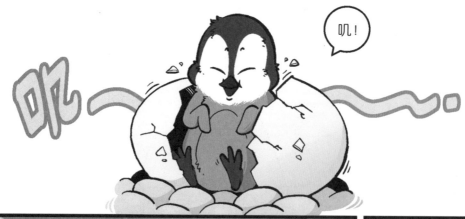

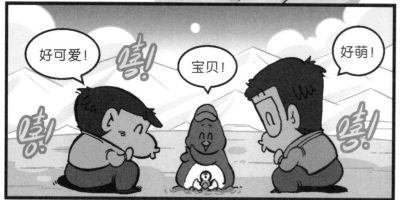

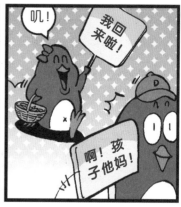

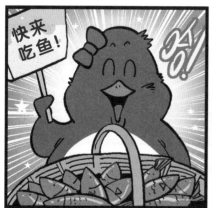

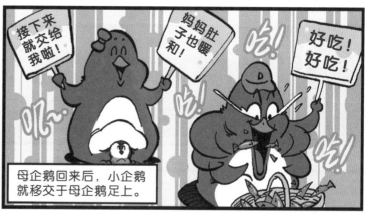

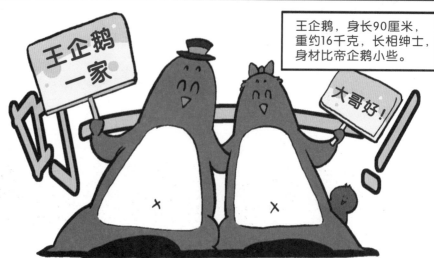

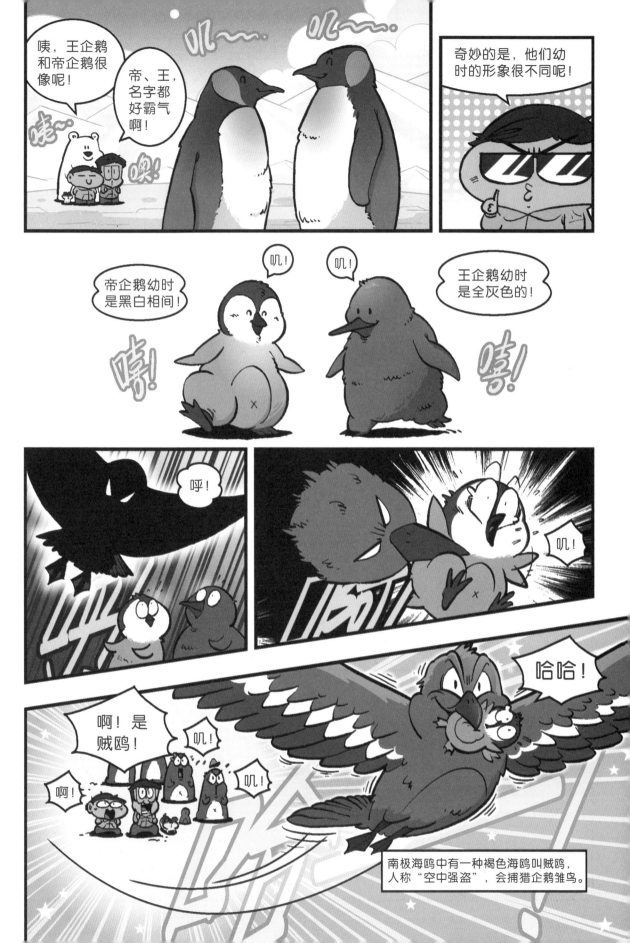

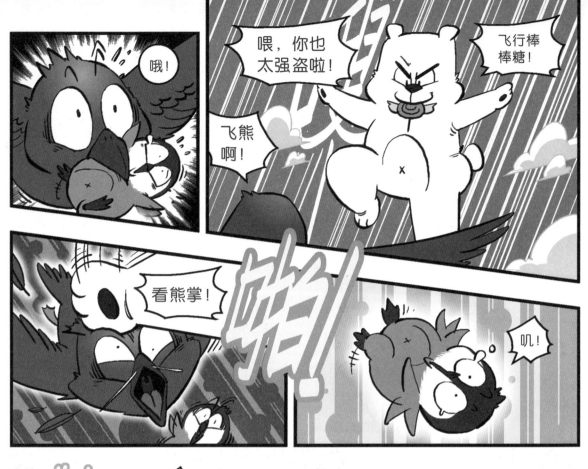

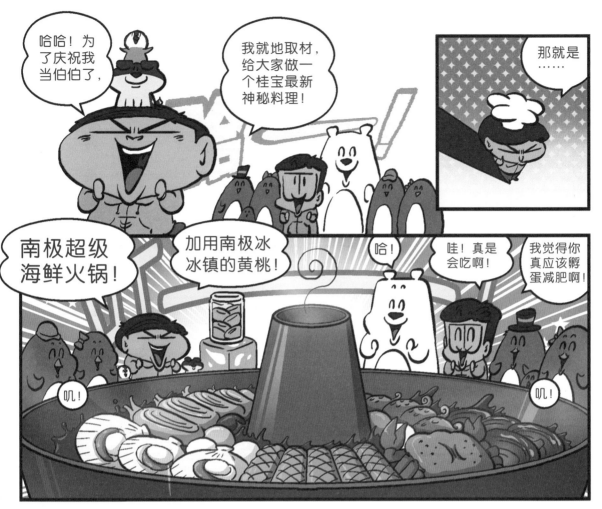

哈哈！为了庆祝我当伯伯了，

我就地取材，给大家做一个桂宝最新神秘料理！

那就是……

南极超级海鲜火锅！

加用南极冰冰镇的黄桃！

哈！

哇！真是会吃啊！

我觉得你真应该孵蛋减肥啊！

叽！

叽！

我也想回趟北极！

大师兄，你回去干吗？

结婚生个熊孩子啊！

噗！我看下一季可以有！

嗯～

爸爸妈妈很辛苦呢！

爱他们哦！

·本集完·

今天和大家聊聊肘子的秘密！

据说左前肘最好吃，因为比较有力！

肘子，亦称蹄膀，分为前肘、后肘，前肘肉多，后肘骨大。

肘子一般是整个上菜！用筷子扯，容易只吃到皮，太腻！

要知道，肘子要肉皮配着瘦肉吃才美啊！

哥总结的最佳吃法是，切片或切块！

真讲究啊！

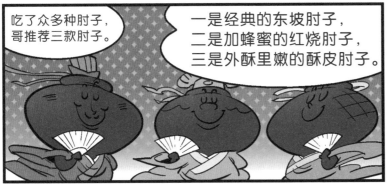

吃了众多种肘子，哥推荐三款肘子。

一是经典的东坡肘子，二是加蜂蜜的红烧肘子，三是外酥里嫩的酥皮肘子。

还有就是……

是什么？

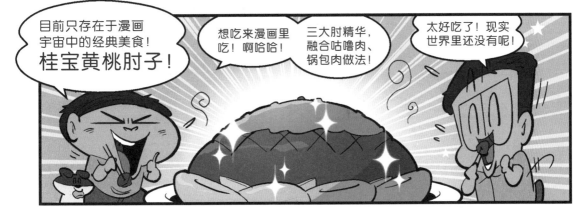

目前只存在于漫画宇宙中的经典美食！**桂宝黄桃肘子！**

想吃来漫画里吃！啊哈哈！

三大肘精华，融合咕噜肉、锅包肉做法！

太好吃了！现实世界里还没有呢！

翔利哥!

吉吉妹!

前情请见第9季《桂宝银河漫游记》

今天我给你准备了很多好吃的呢!

机油果汁!润滑油蛋糕!电池排骨!

还有最好吃的,原子能扣肉!

吉吉妹你太贤惠了!

机器人口味真重啊!

我也给你带了一个礼物!

最新款的机器人躯干!

喜欢吗?

你是不是觉得我不漂亮,我身材不好啊?

你不想活了吧!臭男人!

啊!误会啦!

CRAZY.KWAI.BOO
宝发明之超级手机

嗯！

唔！

宝，大清早的，你犯什么病呢？

啊！疯了！我真是最讨厌打电话啊！

为啥啊？

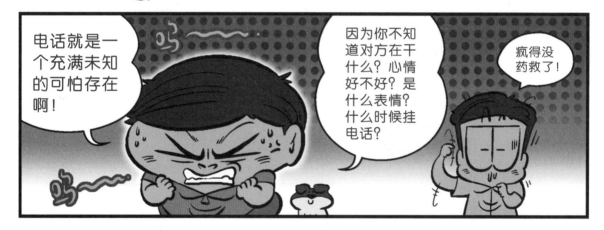

电话就是一个充满未知的可怕存在啊！

因为你不知道对方在干什么？心情好不好？是什么表情？什么时候挂电话？

疯得没药救了！

有了！

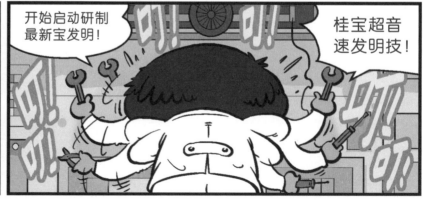

开始启动研制最新宝发明！

桂宝超音速发明技！

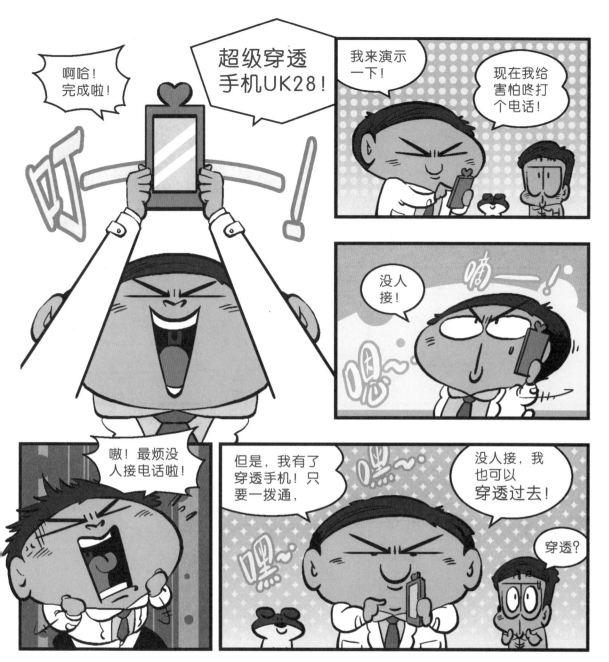
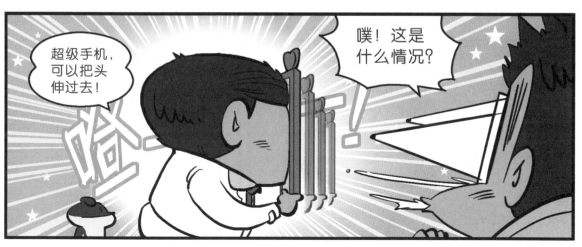

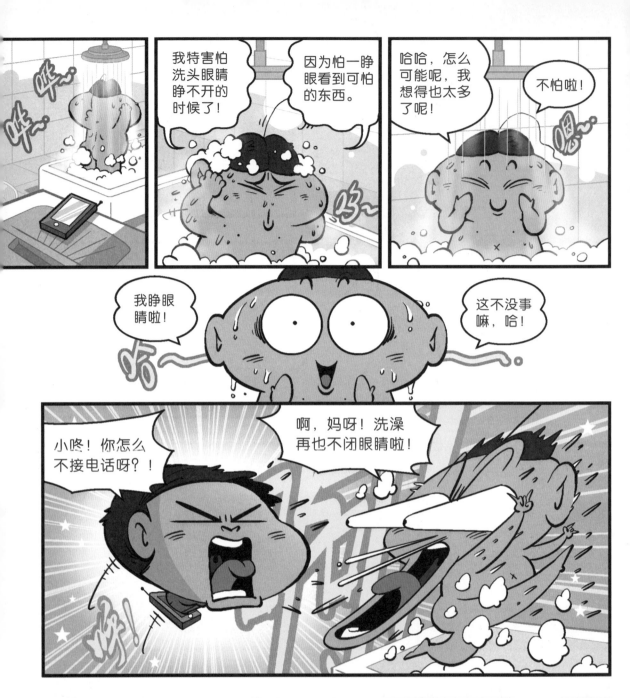

是隔壁的大哥哥！

周哥哥，你怎么闷闷不乐啊？

嗯！

我和女朋友分居两地，

长年不能见面，今天是她生日，我又没买到车票！

哈！我有个好主意！

用这个！

手机？

于是，一个神奇的生日约会开始了。

女士，几位？

营业中

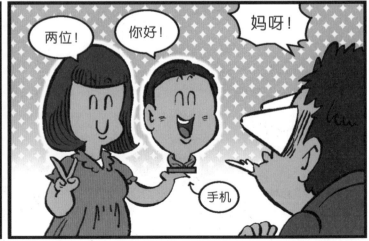

两位！

你好！

妈呀！

手机

这是哪儿啊？

哈！原来落在公交车上啦！

呼

我这就回去汇报！

啊，卡住了！回不去啦！

咔！咔！

嗯，我是个天才！不要着急，要淡定！

我蹦！

我蹦！

嗒嗒嗒

啊！

咔！

这是谁扔的冰激凌！

太没公德心了！

嗯

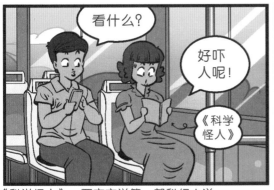

看什么？

好吓人呢！

《科学怪人》

嘿，这有什么可怕的啊！

看你这小胆！

就你胆大！

《科学怪人》，西方文学第一部科幻小说。

……

嗯？

帮帮忙，把我带下车吧！

哐！

唔！

啊！妈呀！

叩叩！

呀！

咚！

嗖！

我的找手机之路很艰辛啊！

哈！臭贝来啦！

快叼着手机，带哥回去！

阿桃！

桂宝的声音！

哦！

回来了？

手机找到啦！

这是什么新生物？

啊！妈呀！

·本集完·

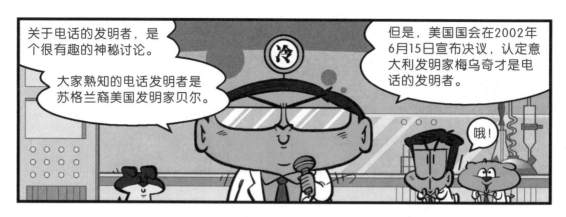

关于电话的发明者，是个很有趣的神秘讨论。

大家熟知的电话发明者是苏格兰裔美国发明家贝尔。

但是，美国国会在2002年6月15日宣布决议，认定意大利发明家梅乌奇才是电话的发明者。

哦！

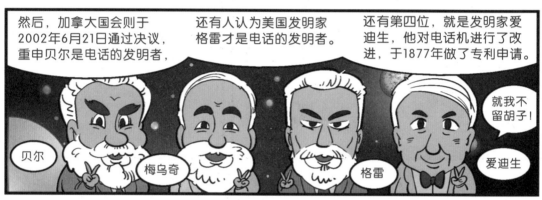

然后，加拿大国会则于2002年6月21日通过决议，重申贝尔是电话的发明者，

还有人认为美国发明家格雷才是电话的发明者。

还有第四位，就是发明家爱迪生，他对电话机进行了改进，于1877年做了专利申请。

就我不留胡子！

贝尔

梅乌奇

格雷

爱迪生

这就是一个电话和四位大发明家的故事。

其实，我感觉他们可以……

什么？

怎么？

大家可以打几圈麻将沟通沟通感情啊！

Mahjong!

疯了！

噗！

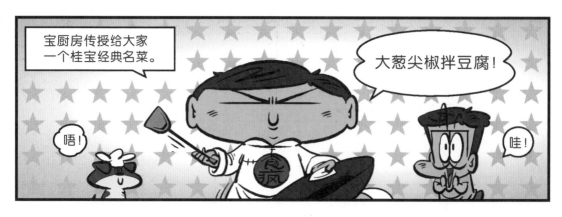

宝厨房传授给大家一个桂宝经典名菜。

大葱尖椒拌豆腐!

唔!

哇!

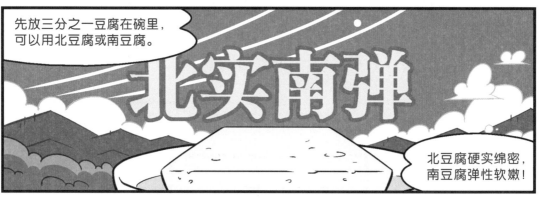

先放三分之一豆腐在碗里，可以用北豆腐或南豆腐。

北实南弹

北豆腐硬实绵密，南豆腐弹性软嫩!

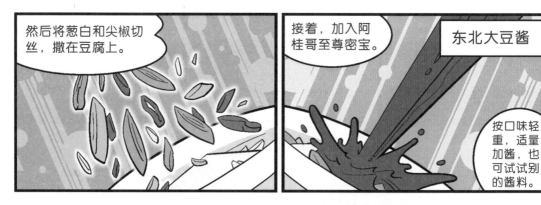

然后将葱白和尖椒切丝，撒在豆腐上。

接着，加入阿桂哥至尊密宝。

东北大豆酱

按口味轻重，适量加酱，也可试试别的酱料。

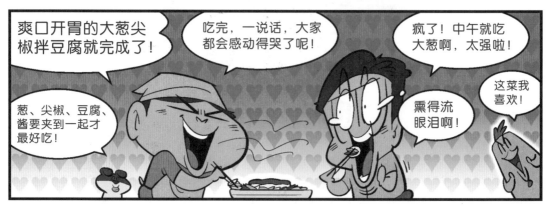

爽口开胃的大葱尖椒拌豆腐就完成了!

吃完，一说话，大家都会感动得哭了呢!

疯了!中午就吃大葱啊，太强啦!

葱、尖椒、豆腐、酱要夹到一起才最好吃!

熏得流眼泪啊!

这菜我喜欢!

CRAZY.KWAI.BOO
桂宝小世界之蚂蚁王国

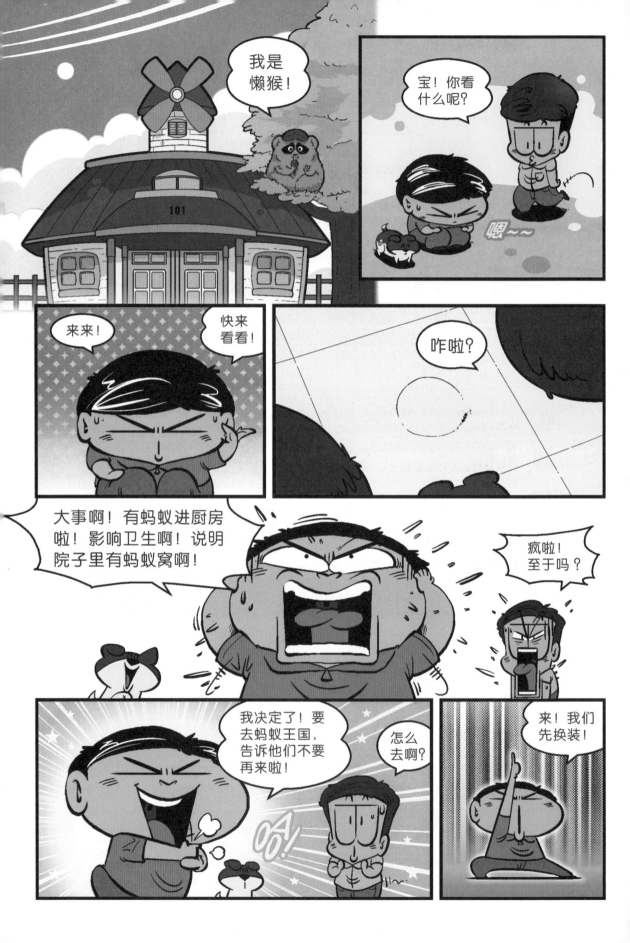

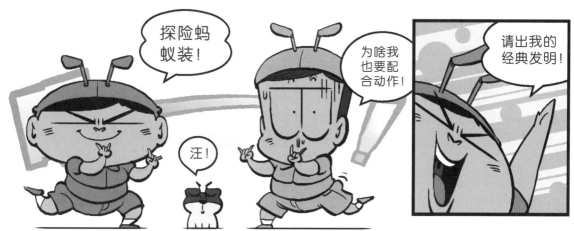

探险蚂蚁装！

为啥我也要配合动作！

汪！

请出我的经典发明！

超级缩小宝酸奶！

这回要变得比上次小，要多喝两勺！

照顾镜头，不至于这么拼吧！

啊！缩小啦！

酸奶，我是怎么喝都喝不腻啊！

香香的味道很温暖！

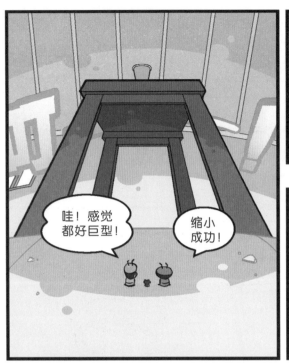

哇！感觉都好巨型！

缩小成功！

小蚂蚁在那边！

嗒！ 嗒！

喂！小蚂蚁！

你这么乱爬干啥呢？

你好，我是工蚁小洋。

我找不到回家的路了！

嗯，一定是追踪素的线路被干扰了！

追踪素？

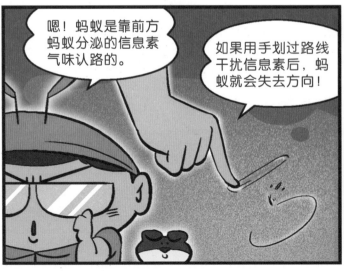

嗯！蚂蚁是靠前方蚂蚁分泌的信息素气味认路的。

如果用手划过路线干扰信息素后，蚂蚁就会失去方向！

小兄弟，不用担心，我们帮你！

哈！

谁是小兄弟！
人家可是女的！

女的？你不是工蚁吗？

确实！在蚂蚁王国里，工蚁、兵蚁都是女的！

哦！那外国动画电影都不对啦！

是啊，我们那里雄性很弱呢，是需要保护的！

不要！人家是男子汉！

芹，你很适合去蚂蚁王国呀！

其实！

蚂蚁王国里可都是女汉子啊！

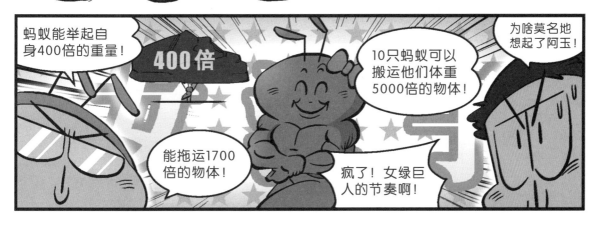

蚂蚁能举起自身400倍的重量！

400倍

10只蚂蚁可以搬运他们体重5000倍的物体！

为啥莫名地想起了阿玉！

能拖运1700倍的物体！

疯了！女绿巨人的节奏啊！

启用生物无线电！

我叫朋友来接我们去户外！

辛苦啦！快来呀！

他们这就来啦！

谁？

谁啊？

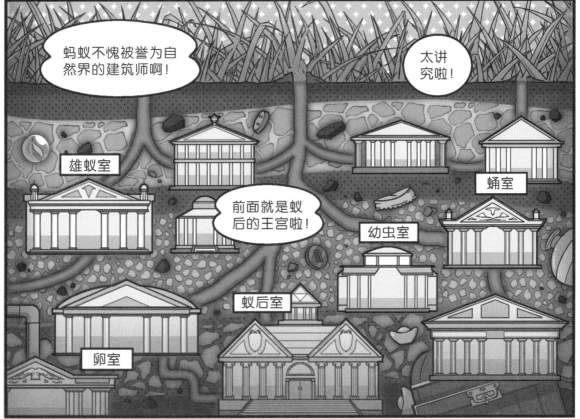

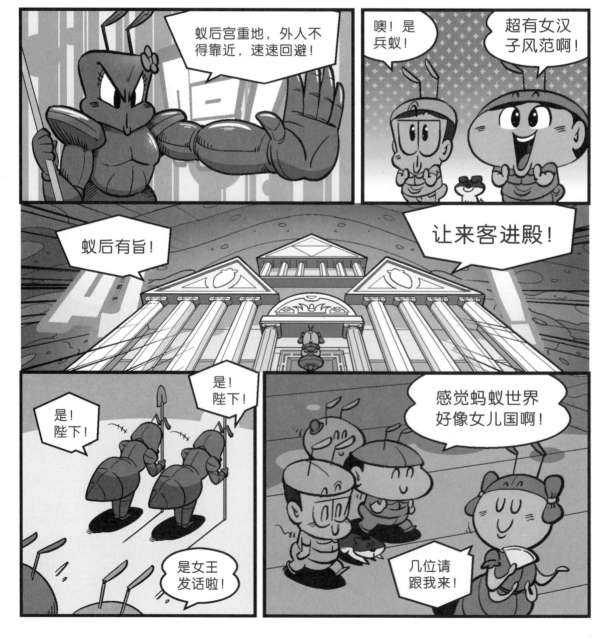

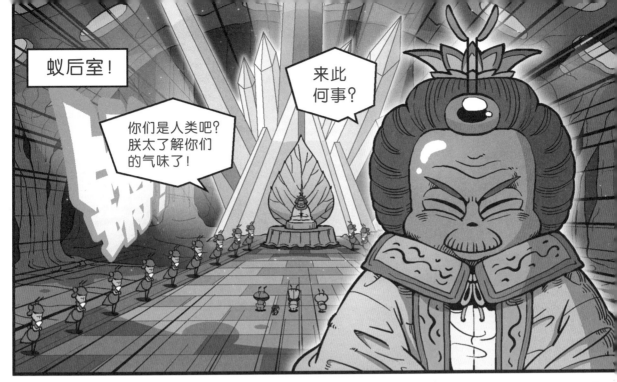

蚁后室！

你们是人类吧？朕太了解你们的气味了！

来此何事？

陛下，贫僧从东土大唐而来，前往西天取经！

噗！

噗！

疯了，你也太冷了吧！

刚一说女儿国，就特想说这段词！

我真是跟不上你啊！

因为我家厨房最近总来蚂蚁！

我特来请您不要再让蚂蚁来我家了！

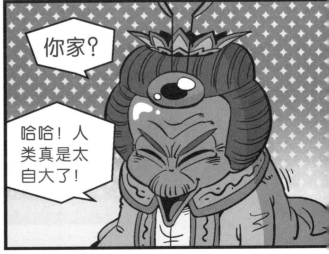

你家？

哈哈！人类真是太自大了！

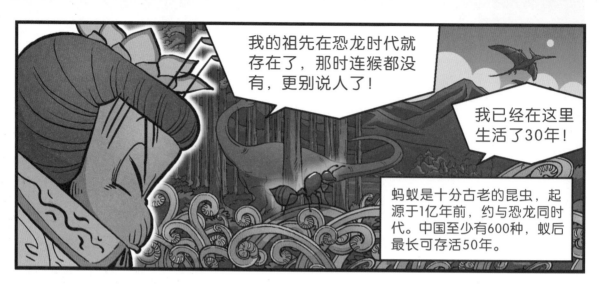

我的祖先在恐龙时代就存在了，那时连猴都没有，更别说人了！

我已经在这里生活了30年！

蚂蚁是十分古老的昆虫，起源于1亿年前，约与恐龙同时代。中国至少有600种，蚁后最长可存活50年。

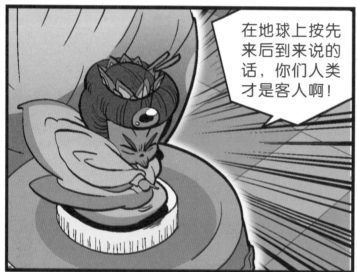

在地球上按先来后到来说的话，你们人类才是客人啊！

从科学的角度来看，她说得确实没错啊！

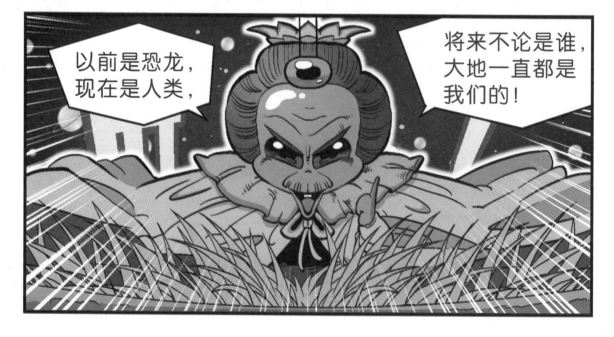

以前是恐龙，现在是人类，

将来不论是谁，大地一直都是我们的！

不愧是女王大人，气场太强大了！

演讲真感人啊！

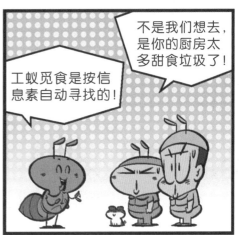

不是我们想去，是你的厨房太多甜食垃圾了！

工蚁觅食是按信息素自动寻找的！

没办法，阿芹就爱吃甜的呢！

每天照顾他和臭贝的饮食，我真是有爱心啊！

喂！你不是也爱吃黄桃和酸奶！

嘿，哥那是爱吃酸的！

呼！

女王大人，有要事禀报！

何事？

巨型食物区的通道被布雷了！

布雷兽！又是他们！

布雷兽？

带我们去看看，我们可以帮忙！

嗯！比起恐龙的威猛，我更欣赏人类的智慧！

嗒！

嗒！

出发！

嗒！

嗒！

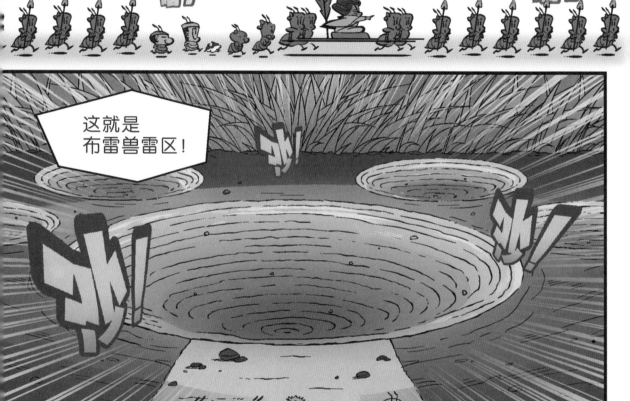

这就是布雷兽雷区！

咦！不就是普通的沙坑吗？

阿芹小心！

啊！

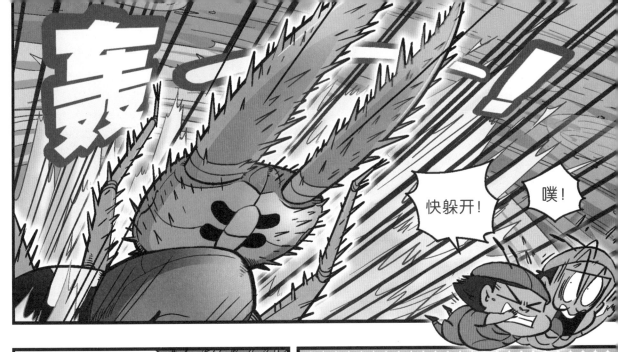

快躲开！

噗！

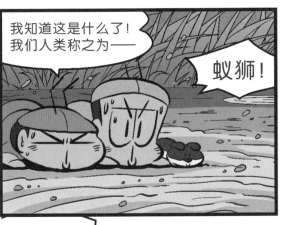

我知道这是什么了！
我们人类称之为——

蚁狮！

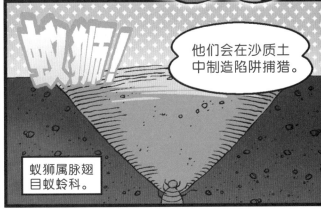

蚁狮！

他们会在沙质土中制造陷阱捕猎。

蚁狮属脉翅目蚁蛉科。

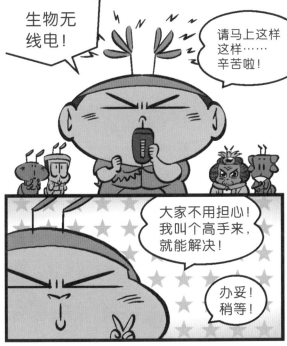

生物无线电！

请马上这样这样……辛苦啦！

大家不用担心！我叫个高手来，就能解决！

办妥！稍等！

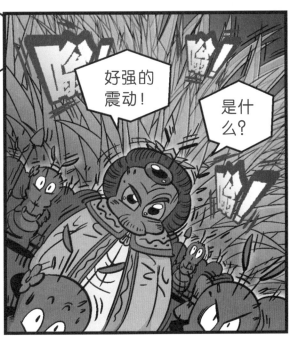

好强的震动！

是什么？

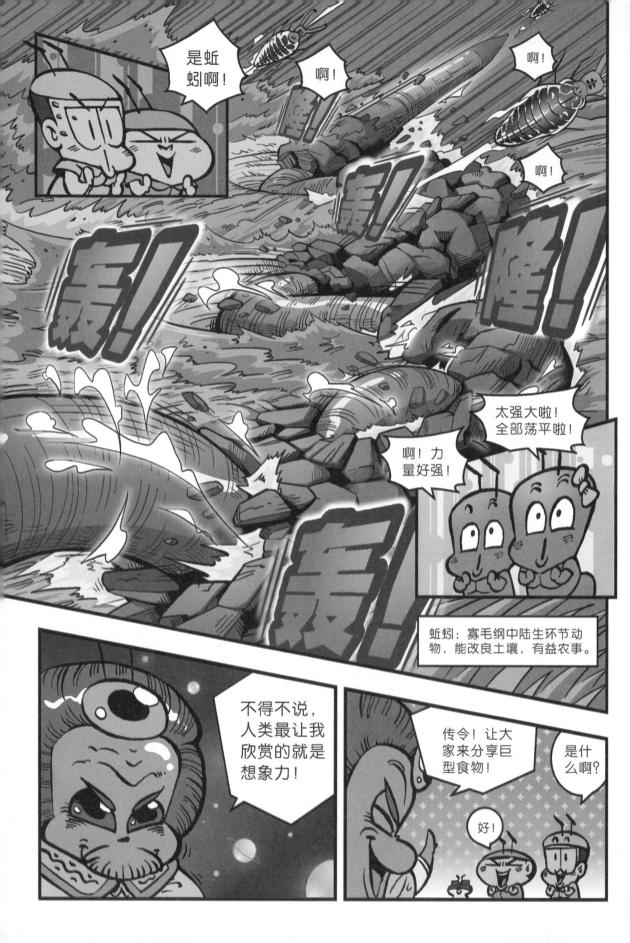

哇，原来是宝妹上次掉的棒棒糖啊！

哇！

哇！好香啊！

我也给大家加个礼物！稍等，我打一个电话！

喂，吉吉姐！你去……

这是……

下雪了吗？

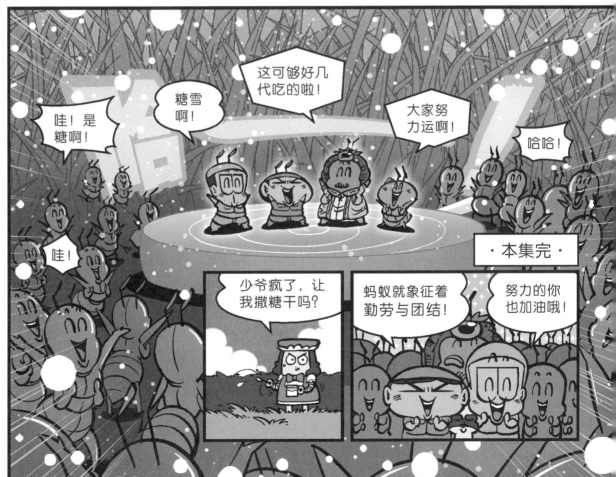

哇！是糖啊！

糖雪啊！

这可够好几代吃的啦！

大家努力运啊！

哈哈！

哇！

·本集完·

少爷疯了，让我撒糖干吗？

蚂蚁就象征着勤劳与团结！

努力的你也加油哦！

我们要向蚂蚁学习的哲学有四条：

一、永不放弃。

二、未雨绸缪。

三、期待满怀。

吉姆·罗恩说得好！

哥是在漫画道路上努力奔跑的小蚂蚁！

四、竭尽全力。

CRAZY.KWAI.BOO
宝贺岁之年夜饭群星会

新春佳节，食物王国展开了一场关于年夜饭主角的评选大赛！

现在请各位选手发言！

啊哈哈！年夜饭主角，当然是我们饺子啦！

饺子哥

我们饺子有着1800多年的历史，是古老的传统美食！

据说，饺子起源于东汉时期，由医圣张仲景首创。

相传，是因年夜子时吃，正是农历正月初一的开始。

所以，吃饺子取"更岁交子"之意，"交"与"饺"谐音，"子"为"子时"！

有喜庆团圆、吉祥如意的含义啊！

我们饺子的名字更是讲究！

要不要这么拼啊！

我要吃这个大的！

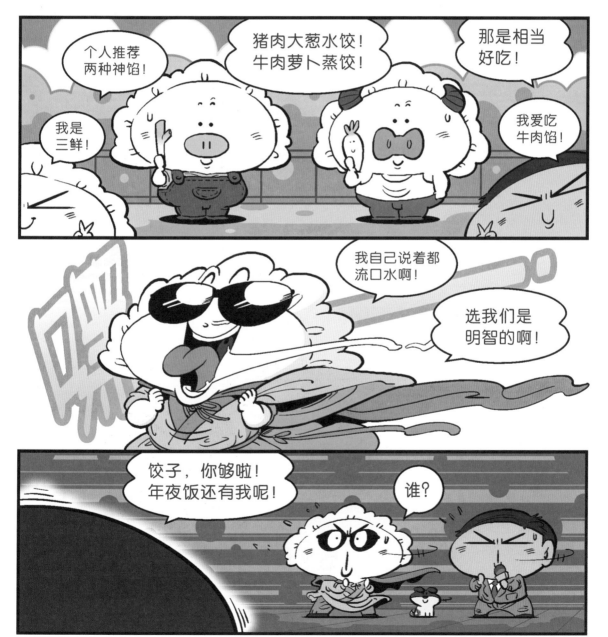

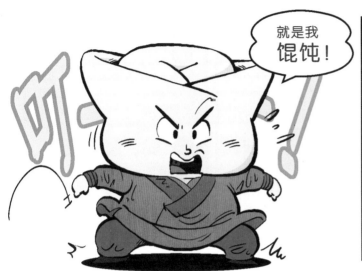

就是我馄饨!

疯了,早点摊的来这里干吗?

煎饼油条都来了吗?

噢~~

哼~~

不要被我早点的身份所蒙蔽啊!我这叫大隐隐于市啊!

早市吧……

不要接话啦!破坏气氛啦!

好吧好吧!

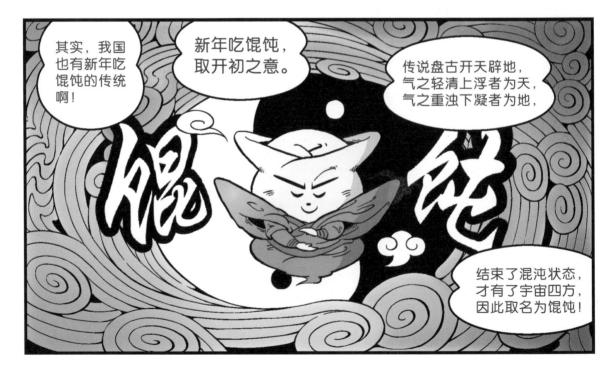

其实,我国也有新年吃馄饨的传统啊!

新年吃馄饨,取开初之意。

传说盘古开天辟地,气之轻清上浮者为天,气之重浊下凝者为地,

馄饨

结束了混沌状态,才有了宇宙四方,因此取名为馄饨!

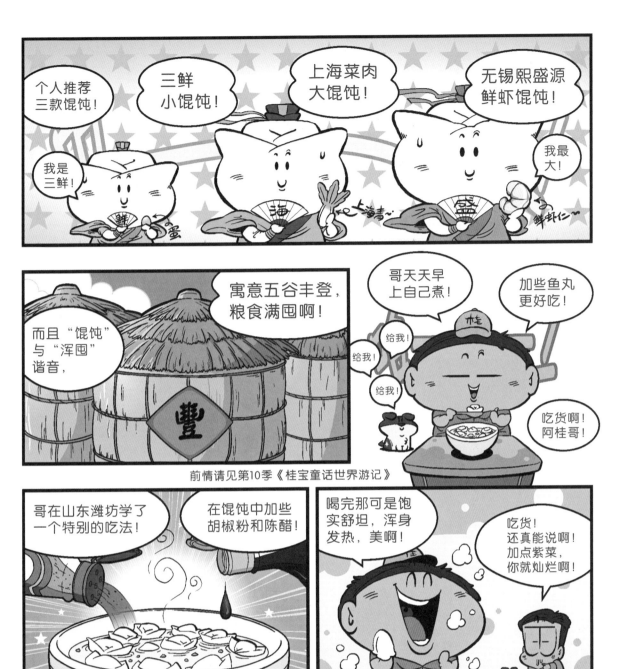

个人推荐三款馄饨！

三鲜小馄饨！

上海菜肉大馄饨！

无锡熙盛源鲜虾馄饨！

我是三鲜！

我最大！

而且"馄饨"与"浑囤"谐音，

寓意五谷丰登，粮食满囤啊！

豐

哥天天早上自己煮！

加些鱼丸更好吃！

给我！

给我！

给我！

吃货啊！阿桂哥！

前情请见第10季《桂宝童话世界游记》

哥在山东潍坊学了一个特别的吃法！

在馄饨中加些胡椒粉和陈醋！

喝完那可是饱实舒坦，浑身发热，美啊！

吃货！还真能说啊！加点紫菜，你就灿烂啊！

饺饺！我要告诉你一个秘密！

论辈分，我可是你的长辈啊！

什么？！

早在西汉时，古人称"饼谓之饨"！

馄饨是饼的一种，差别为其中夹馅！

若以汤水煮熟，则称"汤饼"。

古人认为这是一种密封的包子，没有七窍！

所以称为"混沌"，后谐音为"馄饨"。

至唐朝，才正式区分了馄饨与水饺的称呼。

这时水饺是在汤里吃的！

饺子的演变过程，就好像人类从海洋来到陆地一样！

从汤里逐渐演化到干身上盘子里！

这都能让你联想到！

所以，我们的演化顺序是这样的！

饼—包子—馄饨—有汤水饺—饺子！

饼 ➡ 包 ➡ 馄饨 ➡ 饺子

噢！这么说……

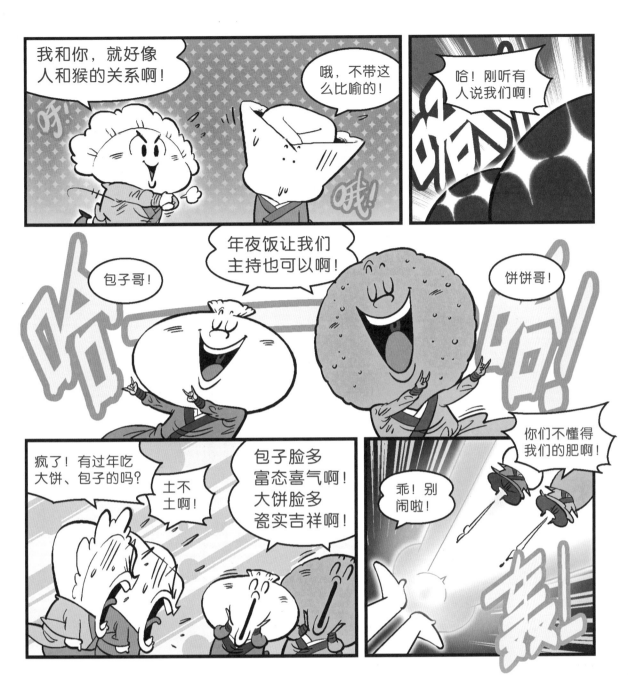

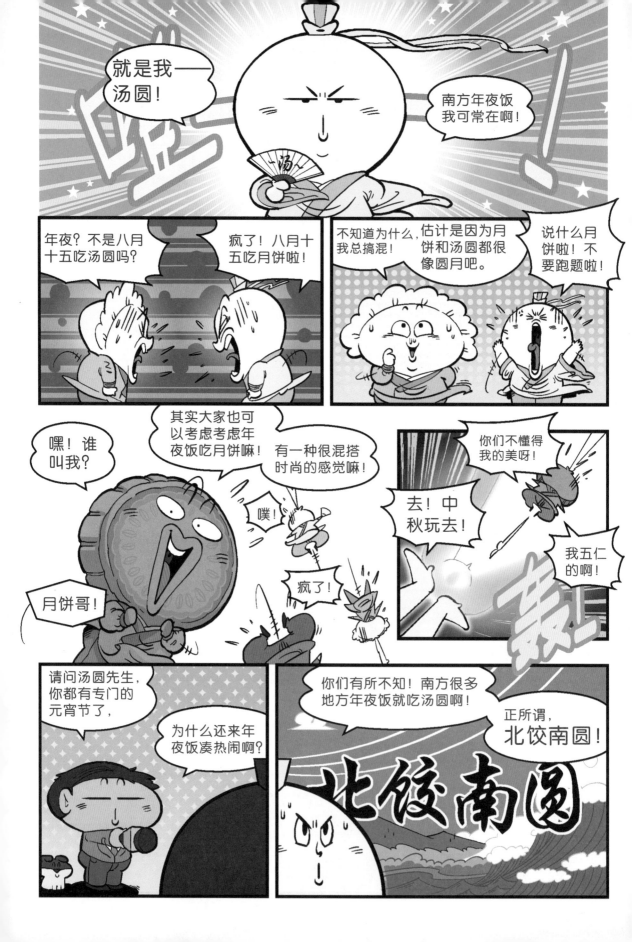

连醋都蘸不了，太不给力了！

汤里都放不了紫菜、葱花，太可怜了！

也就算一甜点！

而且还黏牙！

吭~吭~

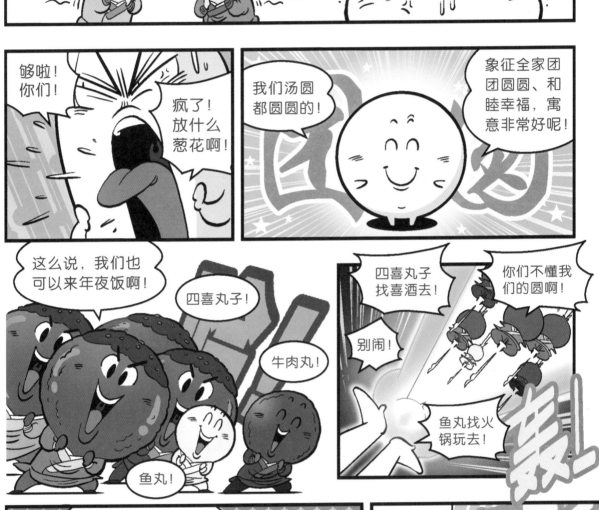

够啦！你们！

疯了！放什么葱花啊！

我们汤圆都圆圆的！

象征全家团团圆圆、和睦幸福，寓意非常好呢！

这么说，我们也可以来年夜饭啊！

四喜丸子！

牛肉丸！

鱼丸！

四喜丸子找喜酒去！

你们不懂我们的圆啊！

别闹！

鱼丸找火锅玩去！

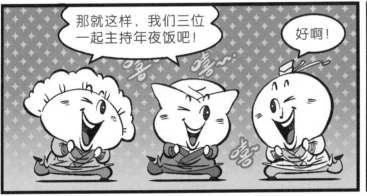

那就这样，我们三位一起主持年夜饭吧！

好啊！

你们少来，还有我呢！

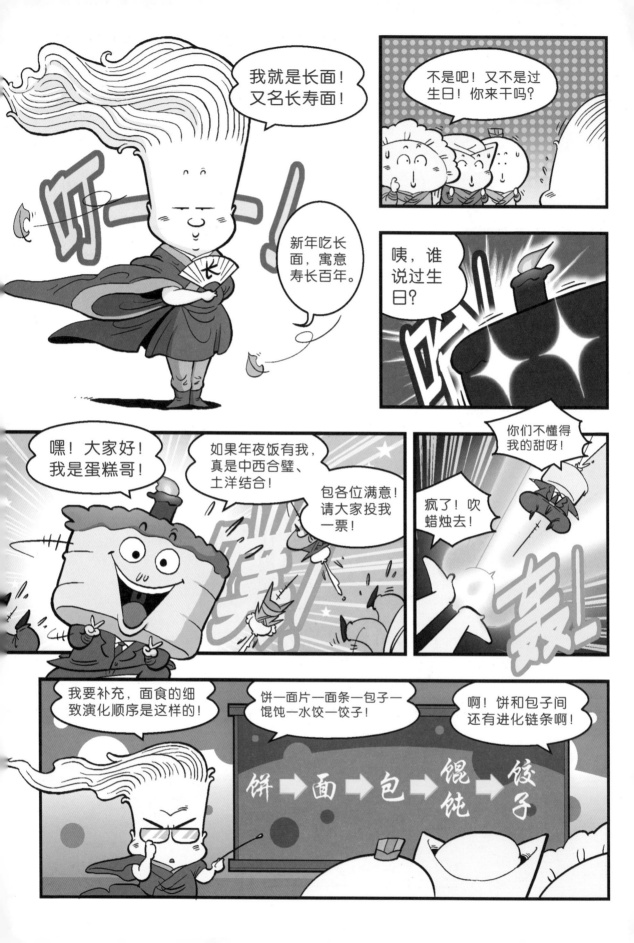

这么高的辈分，应该算恐龙了吧！

哦！换个比喻行吗？

呀！

哦！

嘿，刚刚好像有人说辈分高！

请为辈分最高的包子和大饼投出您宝贵的一票！

期待在年夜饭桌上看到满桌的包子和大饼！

噗！

噗！

你们不懂我们的实在啊！

别闹！减肥去！

……

我们说到哪儿了？

话说乱入的真多啊！

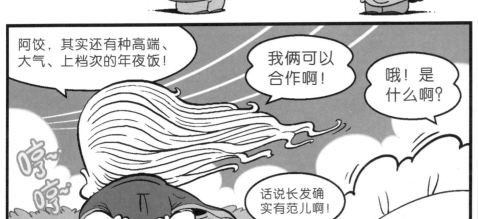

阿饺，其实还有种高端、大气、上档次的年夜饭！

我俩可以合作啊！

哦！是什么啊？

哼~哼~

话说长发确实有范儿啊！

那就是……

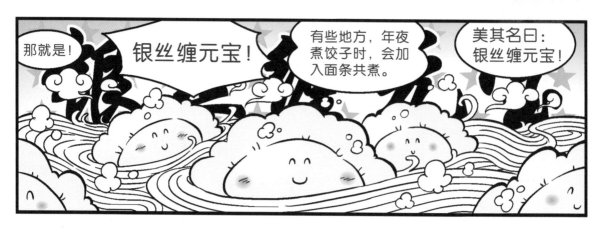

那就是！ 银丝缠元宝！

有些地方，年夜煮饺子时，会加入面条共煮。

美其名曰：银丝缠元宝！

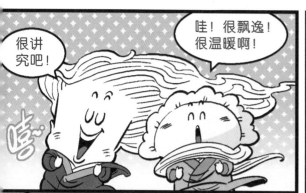

很讲究吧！

哇！很飘逸！很温暖啊！

少美！我也可以加面！云吞面可是广东名吃！

云吞面又称馄饨面、细蓉、大蓉。

据说，大家觉得寿星长寿，脸也长，脸即面，那"脸长即面长"！

于是用长面祝福长寿，也称为"长寿面"！

面长，这由来好冷啊！

我是"面圆"！

我是面胖！

正月吃上一根长面，预示全年一顺百顺！

好！那就我们四个人，四喜临门！一起主持如何？

等等，还有我呢！

我！年糕哥！

哈哈！春节早有吃年糕的风俗，兴于宋代，盛于明代。

叮

吃年糕，寓意"年年（黏黏）高（糕）"，有年年高升的吉祥意义！

年糕有黄和白两色，象征金银！

金

银

古人有诗云：

年糕寓意稍云深，白色如银黄色金。年岁盼高时时利，虔诚默祝望财临。

年糕讲究吧？

嘿，谁一直说"糕"呢？

其实我蛋糕唱歌也很好听呢！

噗！

祝你生日快乐！祝你生日快乐！

你们不懂得我的腻啊！

疯了！去涂奶油去！

那就这样，我们五福临门！一起主持！

等等！还有我们呢！

还有？！

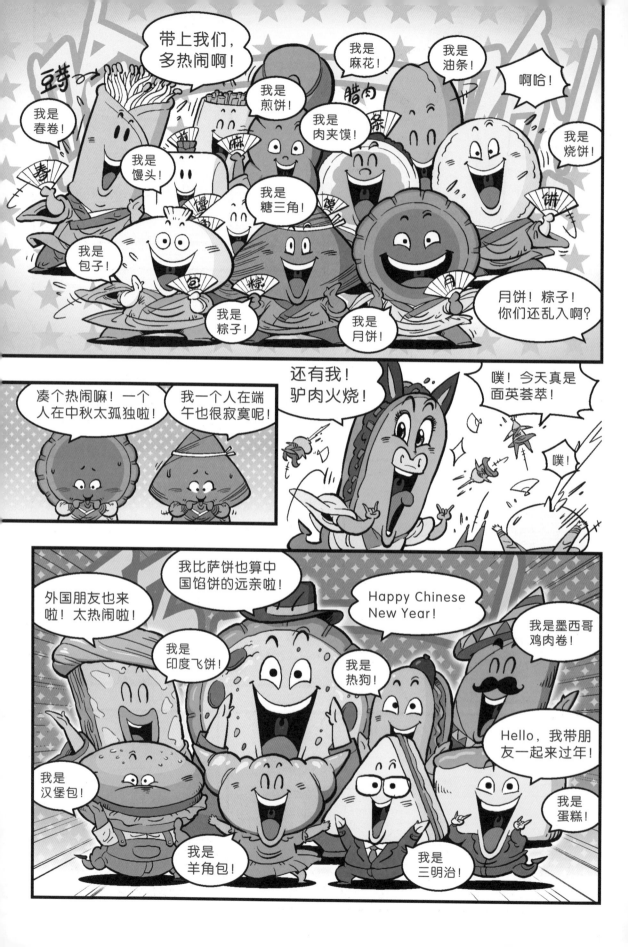

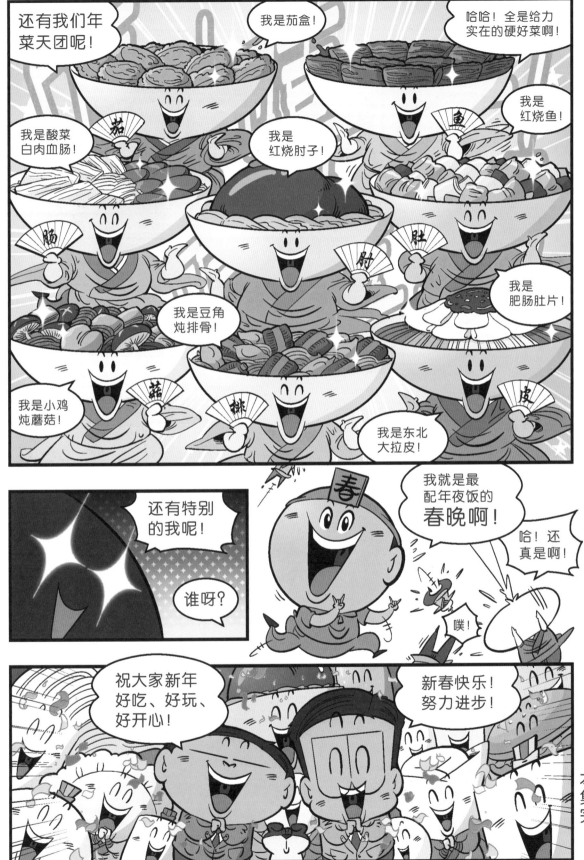

本集完

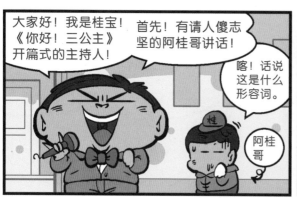

大家好！我是桂宝！《你好！三公主》开篇式的主持人！

首先！有请人傻志坚的阿桂哥讲话！

喀！话说这是什么形容词。

阿桂哥

桂圆们好！哥最新少年漫画《你好！三公主》！

哈！今天起在小漫上开篇啦！

赶稿变长的秀发！

赶稿变清瘦的面颊！

比较帅！

哥日夜勤劳作画，就是为了画漫画的梦想呢！

这次的男主角叫作桂小云！女主角三公主的名字保密，详见后面的故事，嘻嘻！

那么请问男主角为什么没有我帅？请问女主角为什么没有我美呢？

疯啦！正常点好吗？

好寂寞！阿桂哥最近都忙三公主呢！

汗！啥时这么细腻了！

好！有请三公主和桂小云登场！

咦！这就安排出来啊？

噗！这也不是啊。阿芹和小臭贝，你们来干吗？

嘿！

汪！

我们是来抢戏的！疯啦！

哈哈！好啦！书归正传！《你好！三公主》大戏开始啦！

哈！

哈！

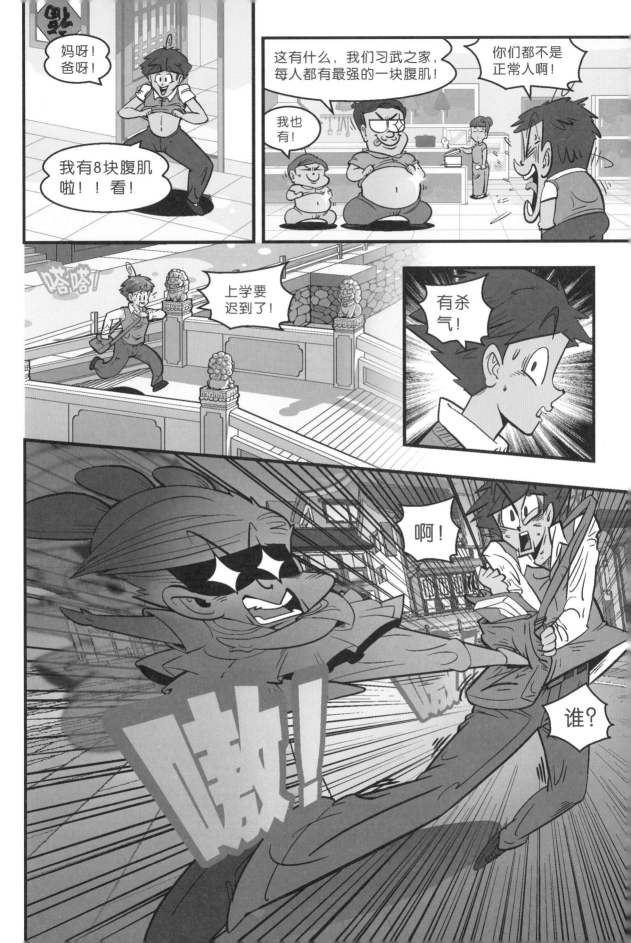

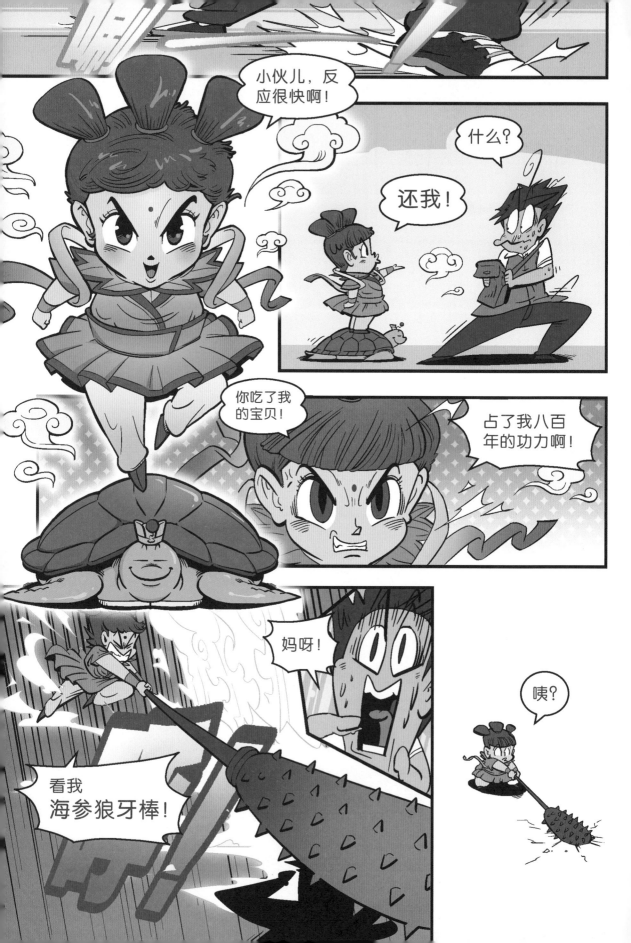

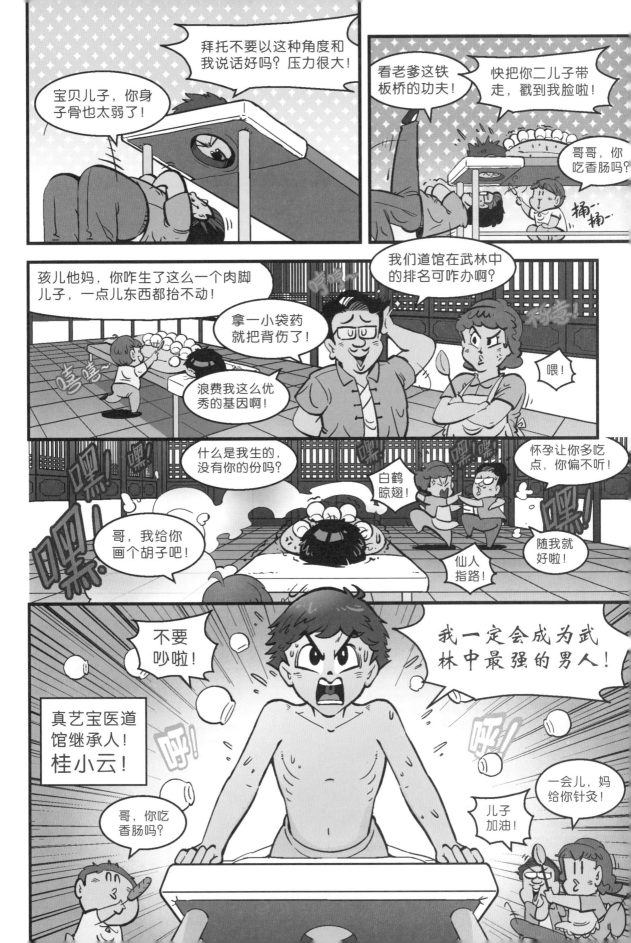

哥，掰腕子！

小鱼，你也敢挑战我！

嗯！

啊！

多亏又生了一个！

我同桌都能赢过他！

小云，吃完饭到海市送药材去！

开饭！

每天给你们做饭也是一种修炼啊！

好吃！

你这弱体格要多运动！

哥你这么弱，还挺能吃呀！

老婆手艺就是好！

话说，我这么弱，还不是因为小时候，老爸把我经脉搞乱了！

叮～。

傻孩子！爸是想帮你打通任督二脉啊！

严肃～

故曰：任督通则百脉皆通。

任督二脉属奇经八脉，任脉主血，为阴脉之海；督脉主气，为阳脉之海。

打通任督二脉就会脱胎换骨，武功突飞猛进啊！

当时我重金购买了这本秘籍！

按照上面的手法帮你推拿了几下！

手法都对啊！所以，还是你先天体质就弱啦！

秘籍？

爹啊，您这秘籍后面写着定价两毛钱啊！您也信啊！

定价：2角

嘿！不能以价钱论宝物嘛！

别闹了，你去送药！

你去洗碗！

是！老妈大人！

是，女王大人！

晚饭还请多费心了！

嘻嘻！海市的烤章鱼最好吃啦！

海市东西真好吃！

小云你来啦！

噗！

周大爷，太吓人啦！

这是我爸给您的药！

哈！谢谢啦！

我忙会儿！你进去自己吃啊！

哈！好！

嘿嘿

咦！

这是……

什么？

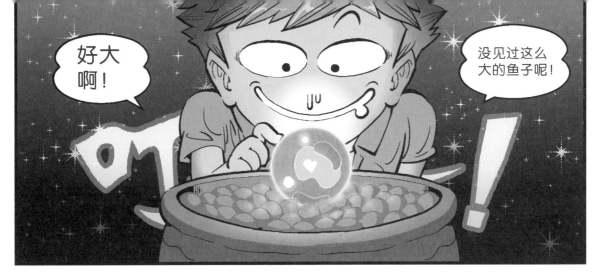

好大啊！

没见过这么大的鱼子呢！

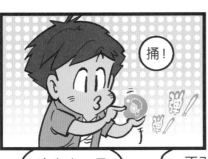

捅！

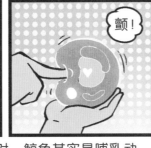

颤！

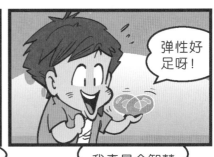

弹性好足呀！

这么大！是鲸鱼的吗？

不对，鲸鱼其实是哺乳动物，是胎生，没有鱼子的！

我真是个智慧的美男子呀！

男主有点神经啊！

阿柁

好香啊！

那我就开动啦！

哈！

咕噜！

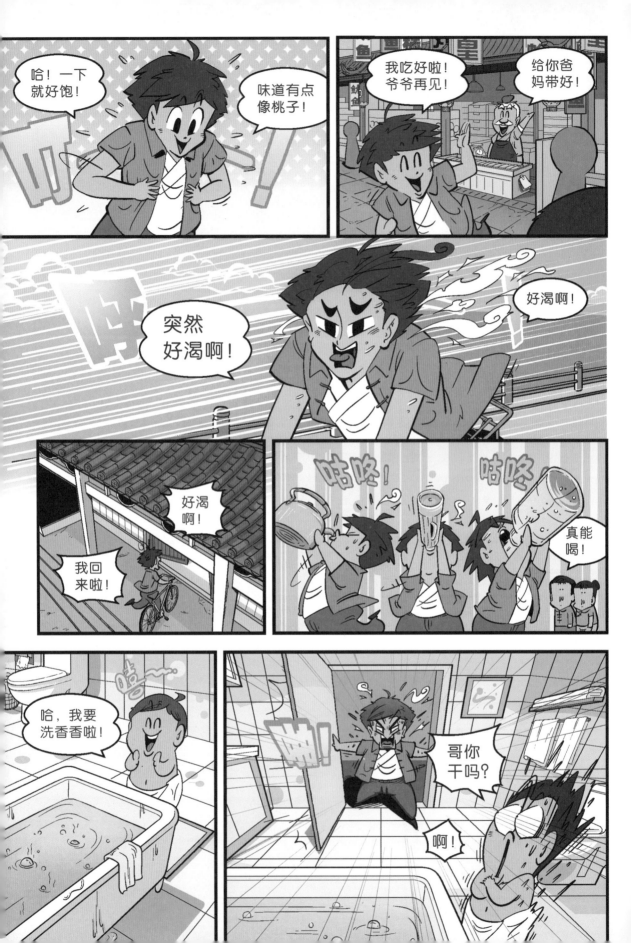

次日清晨

咯！ 咯！ 咯！

睡得真好啊！

怎么长了个肉包啊？

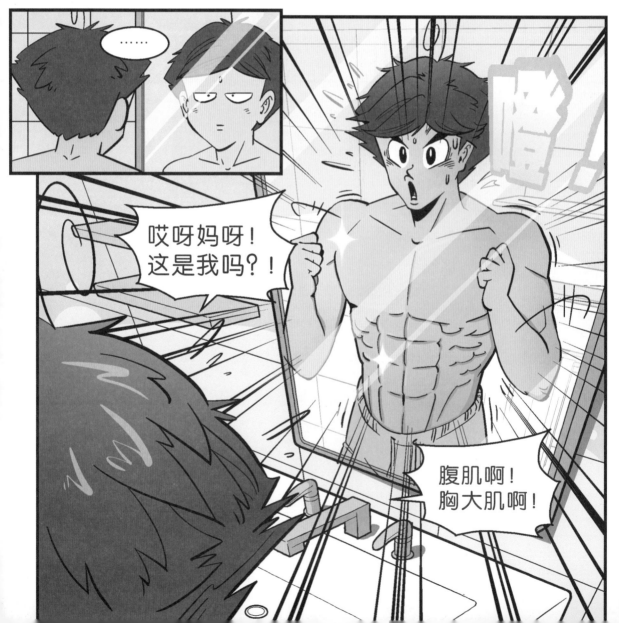

……

哎呀妈呀！这是我吗？！

腹肌啊！胸大肌啊！

嗷！

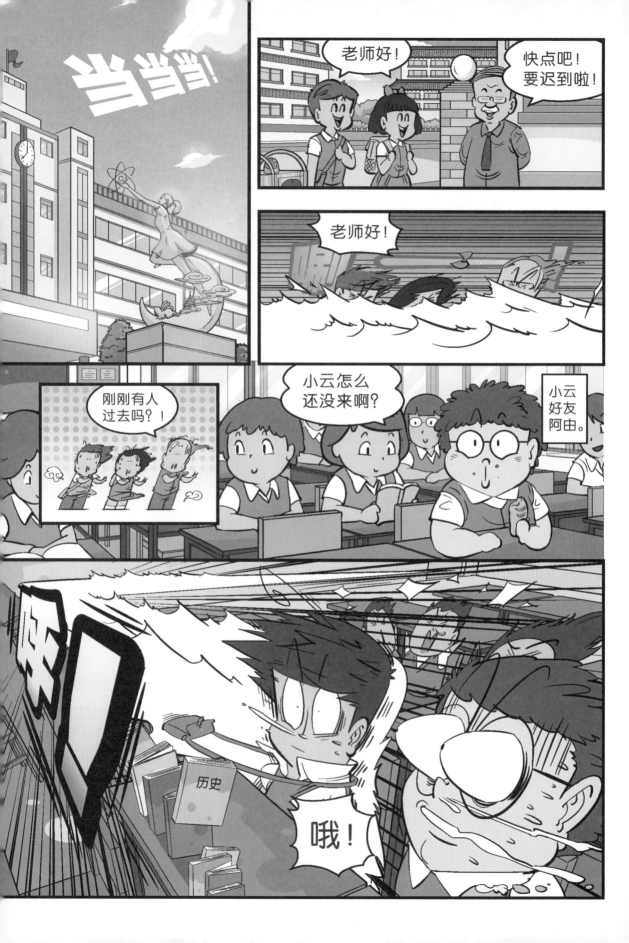

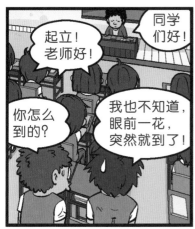

起立！老师好！

同学们好！

你怎么到的？

我也不知道，眼前一花，突然就到了！

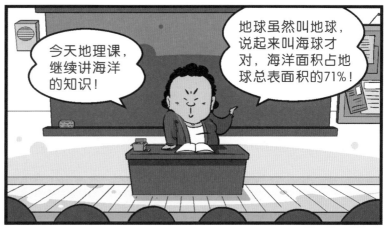

今天地理课，继续讲海洋的知识！

地球虽然叫地球，说起来叫海球才对，海洋面积占地球总表面积的71%！

大海是美丽的，也是充满能量的，比如说，海啸，就是几十米高的水墙啊！

啊！

老师，你看那边是不是海啸啊？

呵呵，怎么可能！

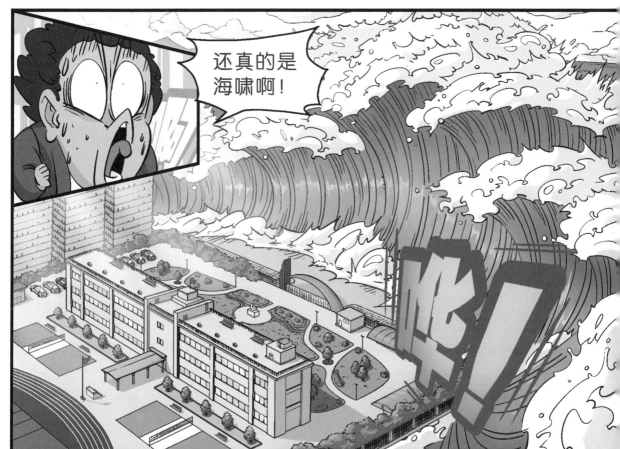

还真的是海啸啊！

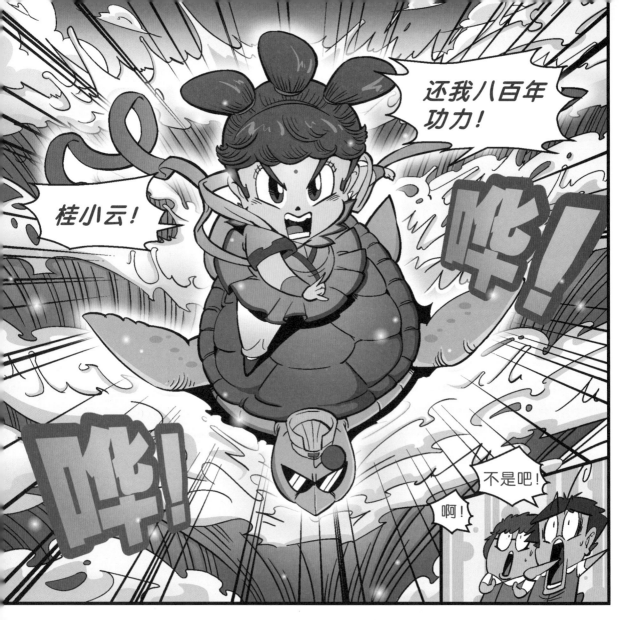

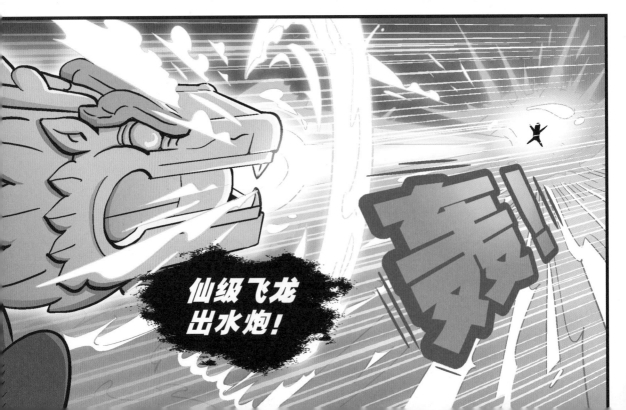

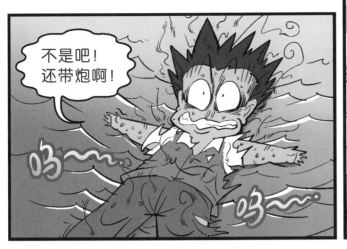

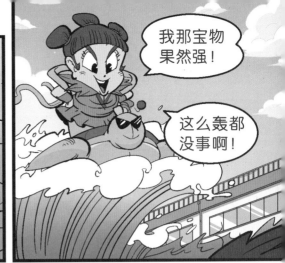

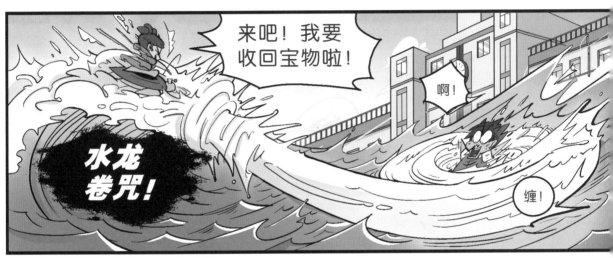

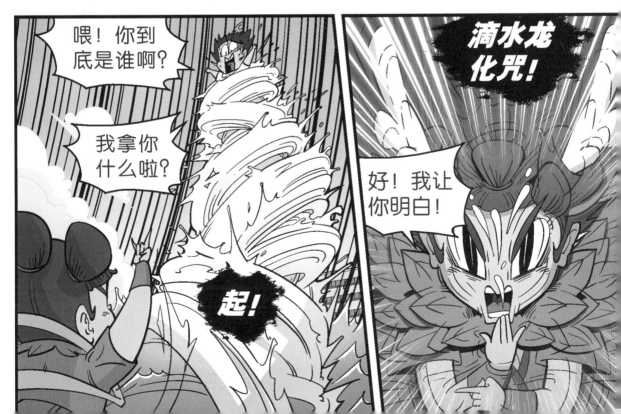

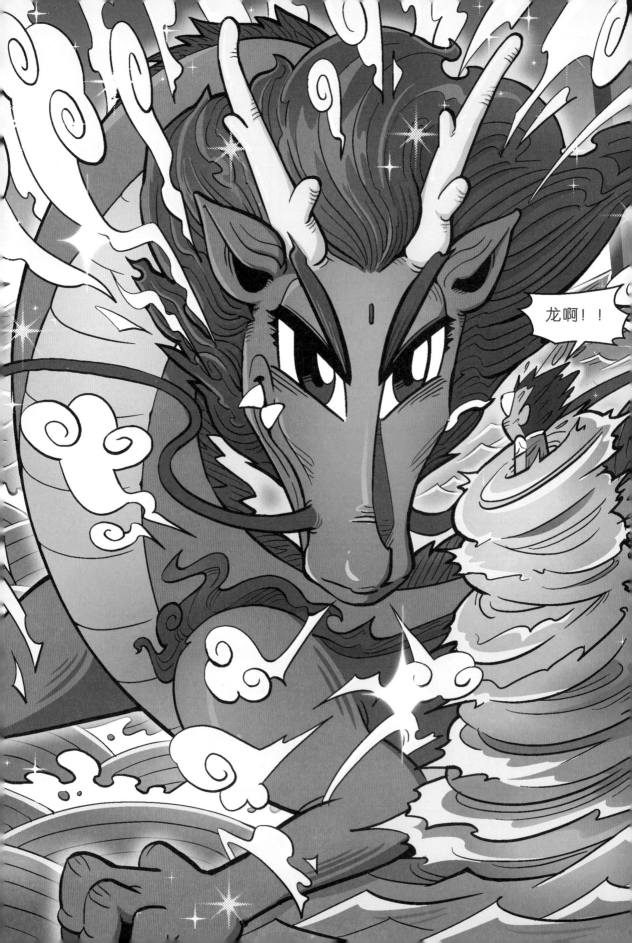

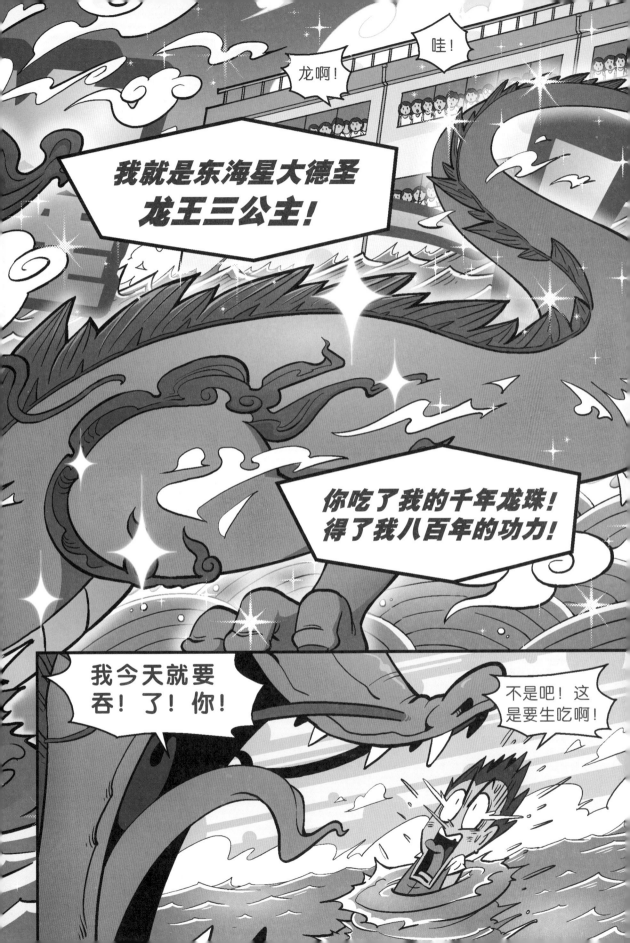

三公主！嘴下留人啊！

呼！

呼！

小玄，怎么啦？

叮——

升水咒！

公主冷静！吞了他，也拿不回龙珠啊！

怎么？

好黑啊！

看他现在的速度和力量，明显是仙书所写的人珠合一了！龙珠与人共生一体！您要吃掉他，他一死，龙珠也就一起消失啦！

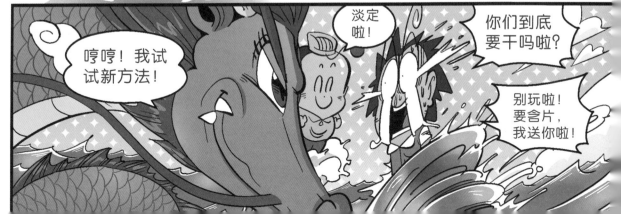

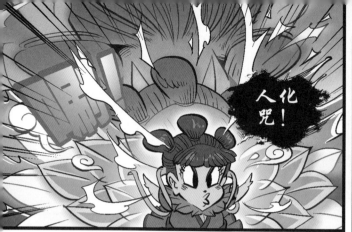

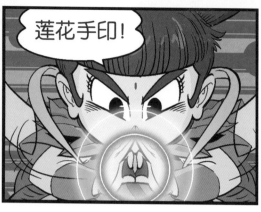

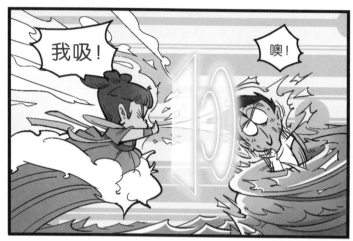

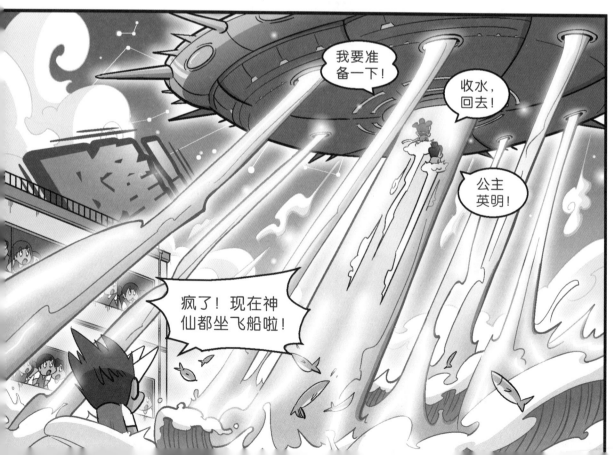

校长!

嗯!是时候了!

什么?校长!

什么指示?

大家快去一起捡鱼啊!

捡到的鱼请交给学校食堂!

噗!

噗!

噗!

放学啦!

今天像是在做梦啊!

那女孩够彪悍的啊!

你家天天炖肉真好!我妈就让我吃菜减肥!

对了,我今天还去你家吃饭!

阿由!你这是天天蹭饭的节奏啊!

老妈!我回来啦!

阿姨!晚餐吃什么啊?

这位瘦的是令公子小云吧！

你好！

小云回来啦！

儿子，快来！

哥！有好事！

噗！

嘿！

小云，快来见过你岳父大人！

岳父?！

老爸，你开什么玩笑？

哦！原来你不是单身啦！

公子真是一表人才啊！

你们这是拿我当乒乓球啊！

啊哈哈！和我一样帅！

老爸，你给我一个理由！

小云啊！

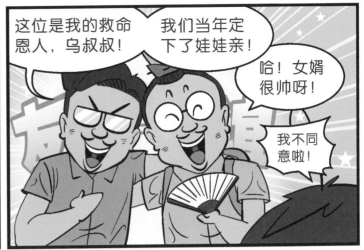

这位是我的救命恩人，乌叔叔！

我们当年定下了娃娃亲！

哈！女婿很帅呀！

我不同意啦！

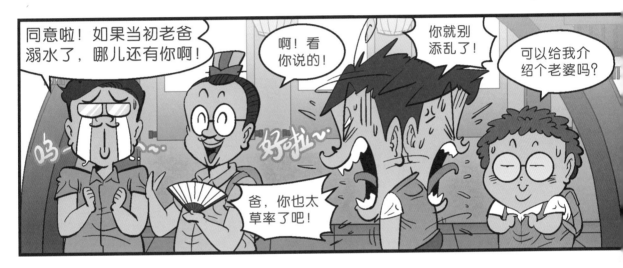

同意啦！如果当初老爸溺水了，哪儿还有你啊！

啊！看你说的！

你就别添乱了！

可以给我介绍个老婆吗？

爸，你也太草率了吧！

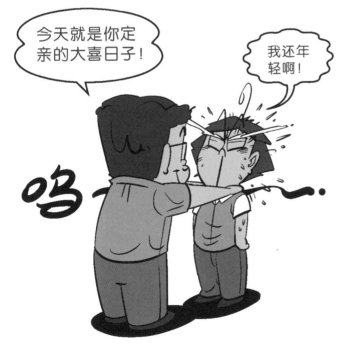

今天就是你定亲的大喜日子！

我还年轻啊！

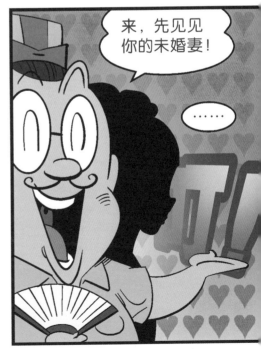

来，先见见你的未婚妻！

……

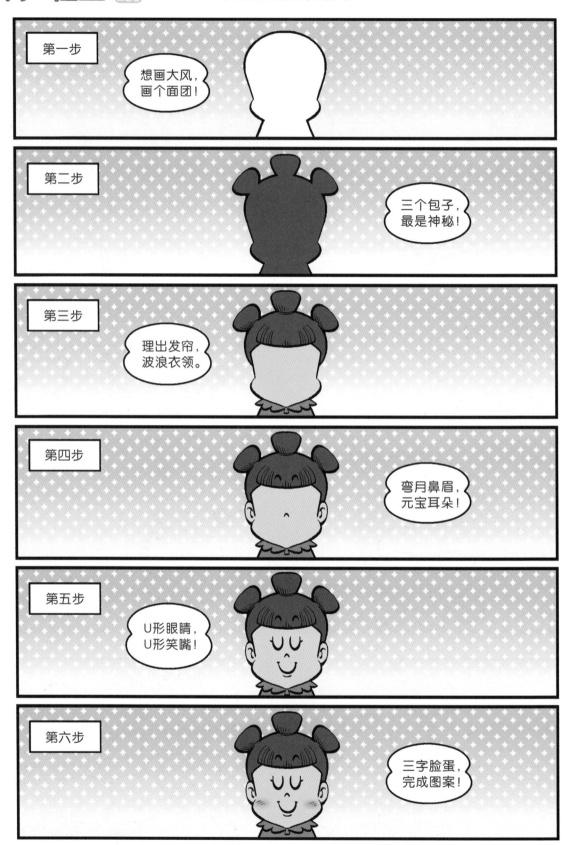

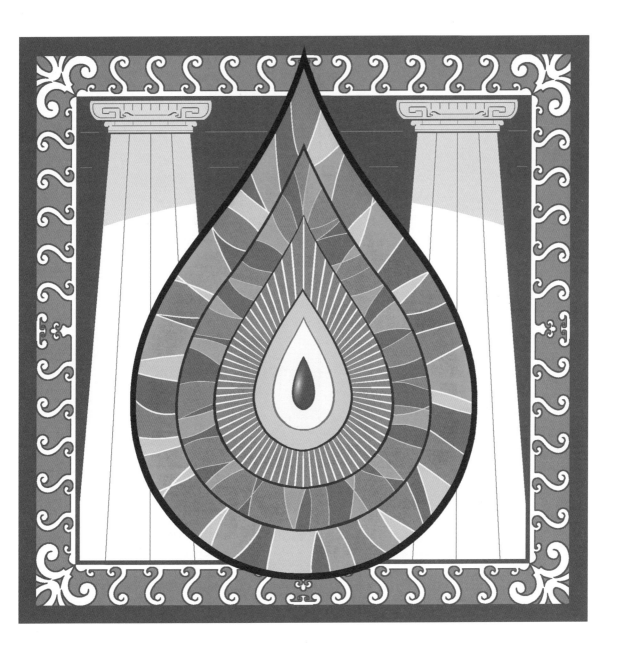

CRAZY.KWAI.BOO

桂宝寻宝记之火凤传说

·引子·

注：希腊神秘的火凤凰图案

预知后情！请看桂宝第14季！

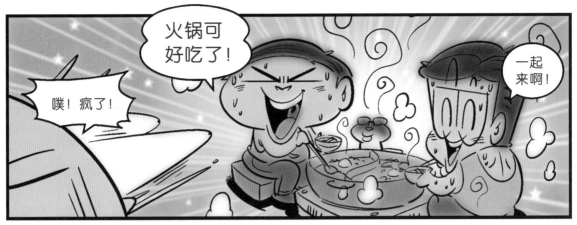

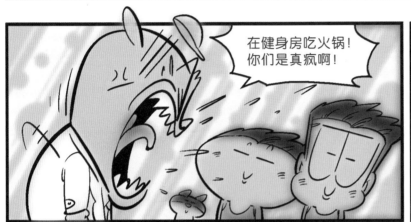

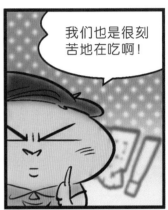

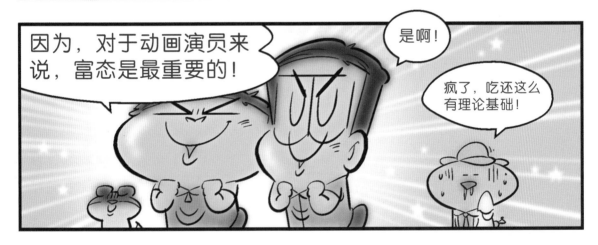

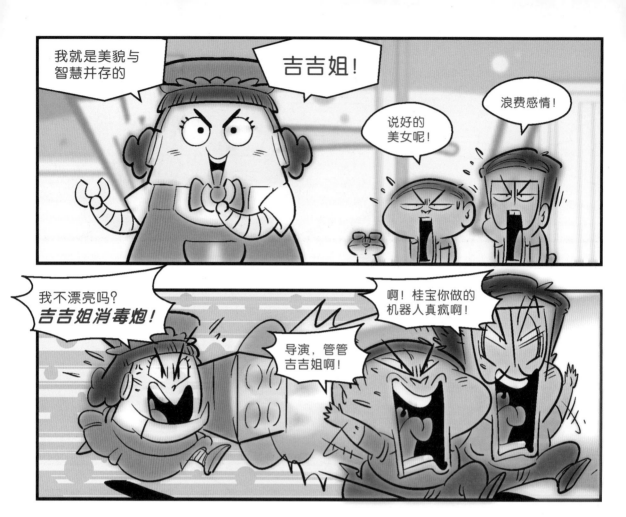

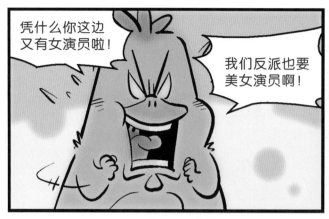

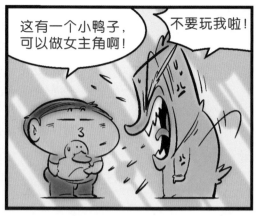

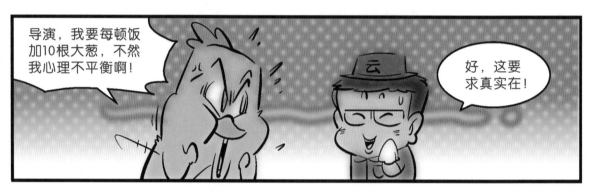

阿桂哥的漫画生活！本季特供花絮！阿桂哥的健美梦2！

汪！

书接上文，我们接着聊健身！

喂，等等，先说说上次讲的金发姑娘的事吧！

好八卦啊！时间紧啊，就不谈姑娘了！

要啦！人家好奇嘛！

好吧！后来，金发姑娘去德国汉堡上学了！真羡慕她啊！

怎么？

在汉堡上学，天天都能吃到正宗的汉堡啦！

疯了，汉堡确实起源于德国汉堡市！

总之，时间过得好快！唯一没变的就是……

当时哥是单身，现在也还是。

好！谈健美的问题！接下来的重点就是……

转得好硬啊！

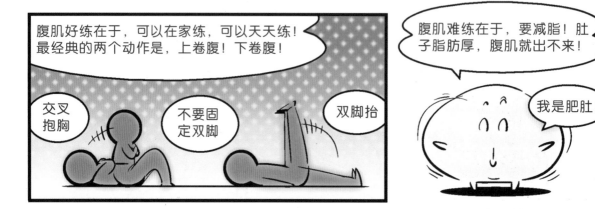

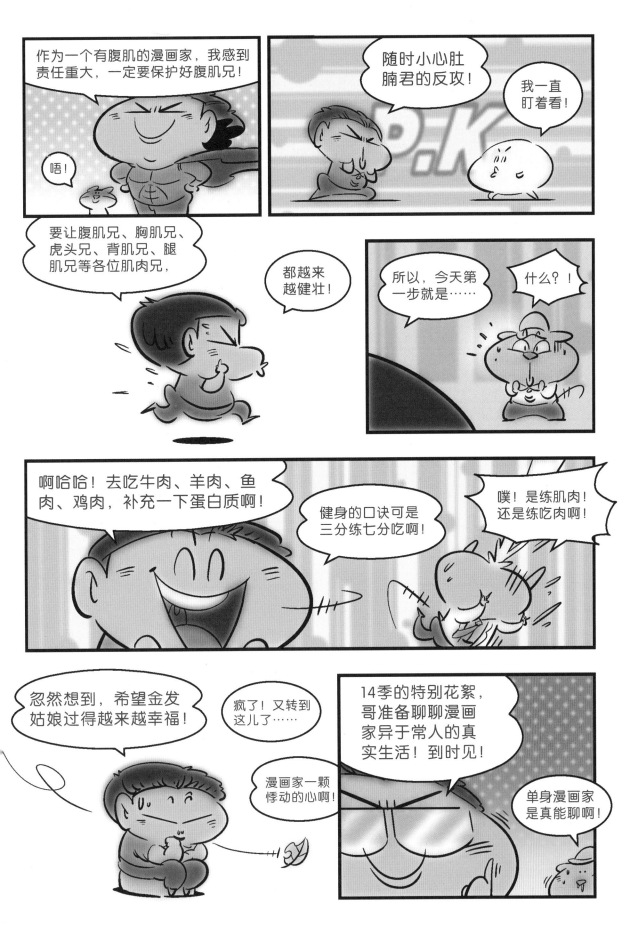

～桂圆桂花大画廊～

画成桂宝八步秘技！

1. 想画桂宝，种个蘑菇。
2. 理出分头，穿上衣服。
3. 招风大耳，一边一朵。
4. 细丹凤眼，两条直线。

5. 一对剑眉，三条竖线。
6. 大M鼻子，独树一帜。
7. 一字小嘴，二字下巴。
8. 三字脸蛋，完成桂宝。

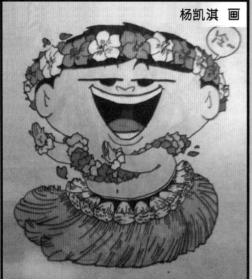

杨凯淇 画

韩沛学 画

王璐 画

桂圆画廊投稿邮箱：1760855071@qq.com

吕东志 塑

边良瑀 画

王晨锦 画

刘宇阳 画

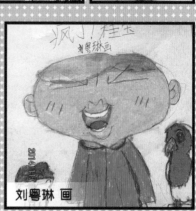

刘粤琳 画

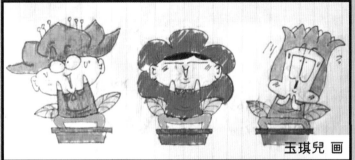
玉琪兒 画

欢迎大家来画廊交流欣赏！

景楠 画

董南书 画

李子赫 画

微博投稿方法：您可以将画作拍照上传到腾讯或新浪微博，然后@阿桂，好作品我们会转载哦！

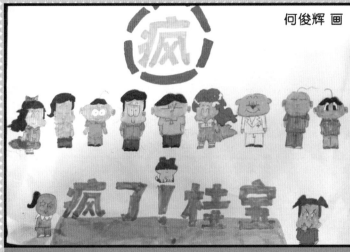
何俊辉 画

郭沈琳 画

各位桂圆桂花，上一季阿桂哥我出了一个钻研多年的千古绝对：

"进士尽是近视眼"

很多才华桂圆对出了自己的下联，哥摘录了一些，供大家一起学习交流一下。

汪！

佳对大展

贵宝瑰宝珍贵宝 王炜对 （哈，瑰宝啊！）
同学同学同学习 李润泽对 （呵，同学好！）
武士午时捂柿子 巴顿对 （汗，柿子不热吗？）
作者坐着作着诗 Disx先生对 （哈，有诗意！）
厨师处事处事好 荷叶鸭对 （嘻，爱吃烤鸭吗？）
火龙活龙火龙果 白杨对 （嗯，火龙果好吃！）
巧合巧克巧克力 tsdxtsdx78对 （哦，会胖的哟！）

如果还有高人能对出来更牛的下联，就赶快发来邮件啊，投稿邮箱：1760855071@qq.com

阿桂哥平时特喜欢打篮球！

这次给阿桂哥露个全身！

大家猜猜阿桂哥有多高啊？

这次说说阿桂哥在各地吃到的美食！

在内蒙古吃到的精品羊肉！

切片！

红烧肘子，老好吃了！

这就是阿桂哥超爱的沈阳鸡架抻面！

这就是宝美食之大葱尖椒拌豆腐！

西安的老铁家羊肉泡馍！

在郑州吃到了正宗的烩面！

阿桂哥最喜欢吃酸奶，猜猜什么口味？

猜猜这是什么神果？

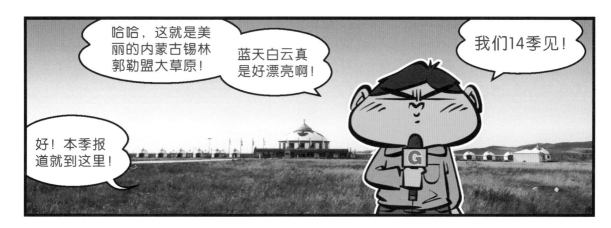

哈哈，这就是美丽的内蒙古锡林郭勒盟大草原！

蓝天白云真是好漂亮啊！

好！本季报道就到这里！

我们14季见！